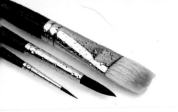

西方绘画技法经典教程

用3种颜色画水景

【英】斯蒂芬·科茨 著

闫佳琳 译

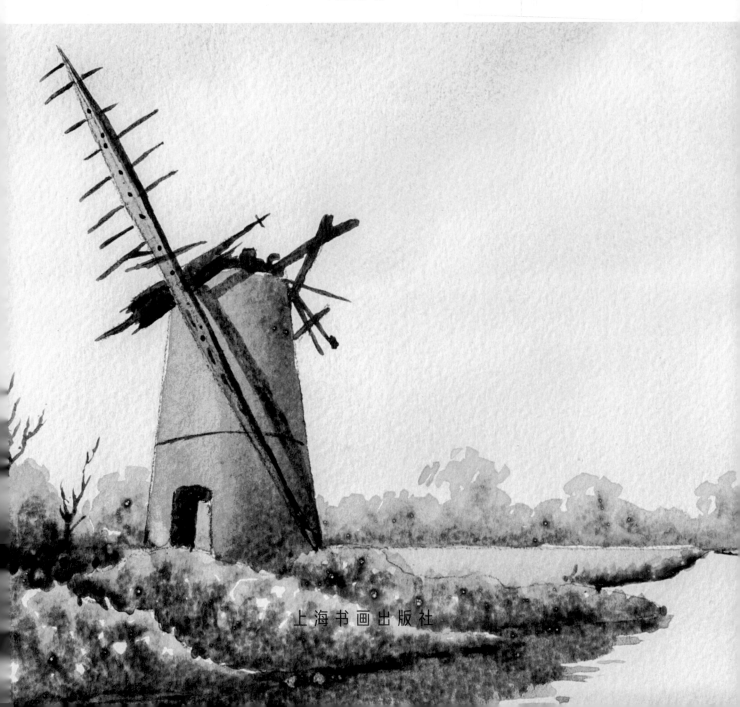

上海书画出版社

用3种颜色画水景

转印·拷贝线稿，轻松上色！

本书的成品都是以完整尺寸展示的，你完全可以按照本书传授的方法，将书中的成品线稿转印到自己的水彩纸上。

1. 将转印纸覆盖成品，并用美纹纸胶带固定。如图所示，先描摹成品的主要轮廓。你可以像我一样，用深色的笔进行描摹，这样可以使转印的线稿更清晰。

2. 取走转印纸，在没有线稿痕迹的一面，用软铅笔粗略地在线稿痕迹附近涂画。

3. 用美纹纸胶带将转印纸固定在水彩纸上，有线稿痕迹的一面朝上，再次描摹线稿痕迹。铅笔的压力会将转印纸上的石墨转印到到水彩纸上。转印出的线稿不是很完美，可能需要进一步的完善，但它仍可以为正式作画提供重要的帮助。

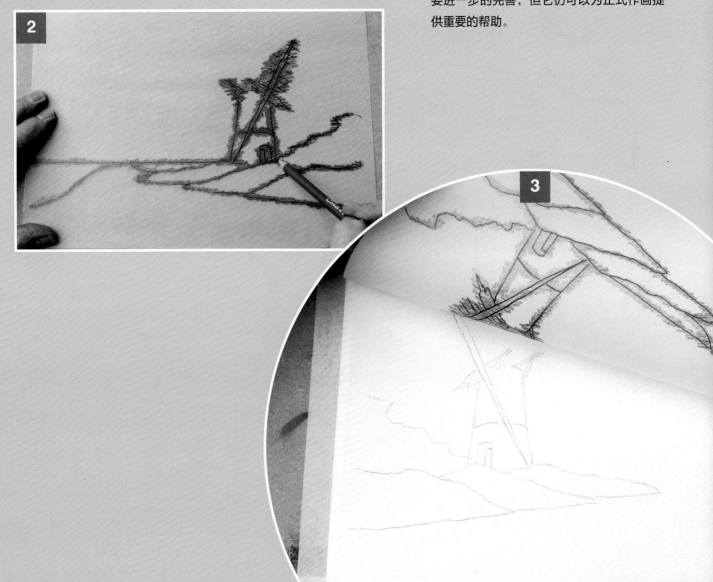

视频观看方法

1. 扫描二维码

3. 在对话框内回复"用3种颜色画水景"

2. 关注微信公众号

4. 观看相关视频演示

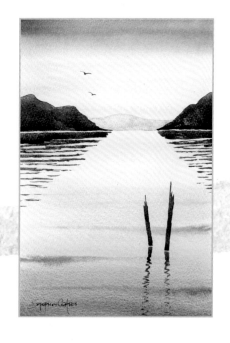

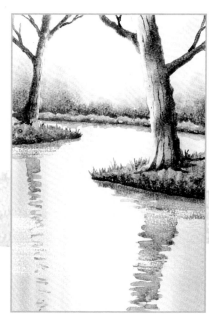

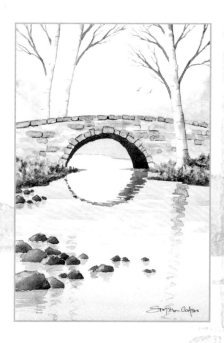

目　录

简介　　　　　　　6

水彩颜料　　　　　8

笔刷　　　　　　10

德文特湖　　　　12

湖面的天鹅　　　16

高原湖　　　　　21

河边的秋日树林　26

艾琳多南城堡　　32

冬天的特威德河　38

布拉泰河　　　　43

小河上的拱桥　　49

布罗格雷夫风车磨坊 56

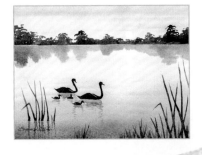
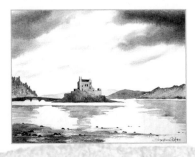
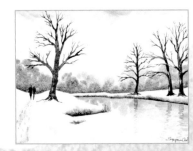
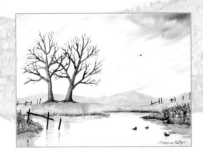
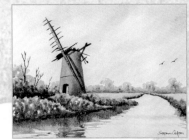
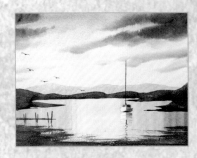

简介

初次接触水彩，我发现水彩的绘画过程比较烦琐——如需要了解种类繁多的水彩笔刷、学会如何调控水分和协调画面色彩。第一次画水彩的情景，至今仍令我印象深刻。

多年来，我一直使用同样的水彩颜色及其混合色进行作画。和大多数画家一样，我非常幸运地找到了适合我的颜色组合，且一直在用。不过，初学者们通常会面临一个问题，即每位专业画家都会推荐自己常用的水彩颜色，如果一味地盲目跟从专业画家的推荐进行购买，不久，初学者的颜料盒里就会堆积起大量颜料，不仅造成浪费还会产生选色困难，毕竟要在多种颜色中找出合适的色彩搭配并非易事。另外，颜料生产厂家提供的颜料种类和颜色也十分繁杂，增加了选色难度。为了避免这种情况，我总结了"三色绘画法"，即仅用三种颜色调配出不同色调及深浅的颜色。

同时，书中还准备了九个水彩画练习，这些练习都只使用了浅红、生赭、群青这三种颜色。事实上，我最开始买的水彩颜色就是这三种。除此之外，本书也只使用了三支笔刷。在我进行水彩教学的时候，我一直鼓励学生们要尽量使用简单的材料进行创作，尤其是初学者。本书提供的颜色和笔刷选择，比其他水彩教程书提供的要简单许多，更易上手。

在绘画河流和湖泊时，我喜欢塑造水中的倒影，因为这可以为画中的场景营造宁静、独特的气氛。通过撰写本书，很高兴让我有机会与你们分享我的绘画技巧，这些技巧可以帮助你塑造出真实感强烈的水面倒影和波光。

无论你是一个水彩初学者，还是已经对水彩有所了解的专业人士，我衷心地希望你们可以享受画水彩的过程，并从中了解水彩颜色是如何以少胜多的。

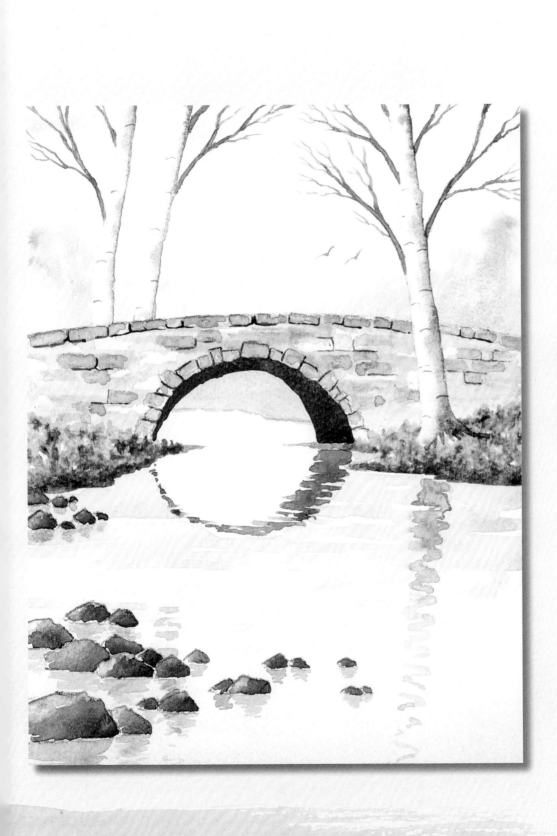

水彩颜料

本书只使用了三种水彩颜色：浅红、生赭和群青。下图展示了由这三种颜色混合出的不同深浅的颜色。浅红的色调比较强烈，不适合作为基础色；相反，它更适合作为"添加剂"添加到基础色中。相比之下，生赭和群青更适合作为基础色，以混合出更多的颜色。

按照下图的说明将颜色进行混合，得到的混合色可以用来完成书中的所有练习。比如，将生赭作为基础色与群青混合可以调出绿色，改变混合比例则可以调出不同深浅的绿色。

小贴士

不同水彩品牌的生赭深浅不同，有些品牌的生赭颜色特别深。如果你的生赭看起来比本书中使用的生赭颜色更深，则可以用土黄作为代替。

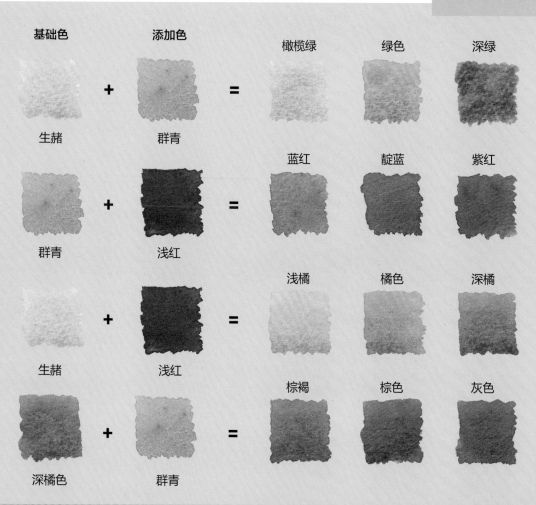

准备调色盘

在开始作画之前，先准备好每个绘画步骤所需的颜料。尽可能多调一些混合色，最好有富余的量，以免在作画过程中浪费时间再去调配新的颜色。例如，如果在绘制天空时用完了混合色，你将没有足够的时间赶在画面干透前再调配出新的颜色——这是非常糟糕的事！

水彩小技巧

混合色是由两种颜色混合出的新颜色。在同一种颜色中加入清水不会调出新的混合色，只会使颜色明度变高、纯度降低。

水量和流动性

　　无论你是直接使用买来的颜色，还是使用调出的混合色，加水量都决定了颜色的深浅和颜料的流动性。在下图的例子中，最左边的灰色较浓稠，其流动性类似于橄榄油。在其中加水稀释后，颜色会随着水分的增多而变淡，纸面纹理也会变得清晰可见。

　　下图展示了颜料的四种不同的流动性，请试着熟悉它们。我将在书中用比较常见的流体名称来描述这四种颜料的流动性，或许对你稀释或混合出合适浓稠度的颜色有所帮助。

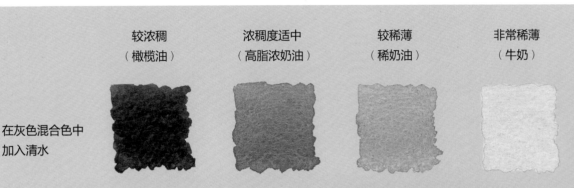

| 较浓稠
（橄榄油） | 浓稠度适中
（高脂浓奶油） | 较稀薄
（稀奶油） | 非常稀薄
（牛奶） |

在灰色混合色中加入清水

流动性：让水自然流动

　　水彩的特点之一，在于湿润的颜料与清水能在不借助外力的情况下自然混合。很多人不敢在作画时使用太多清水，因为这样会增加控水的难度。不过，这正是水彩的魅力！将湿润的颜料与清水混合，塑造出自然的晕染效果，正是水彩的独特之处。

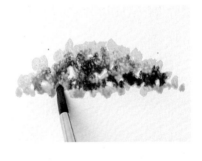

在这个例子中，我们先用笔刷的刷头蘸取稀薄的生赭在画面中点画，然后立即蘸取少量较浓稠的紫红进行部分点画。静待两种颜色的自然混合。

待画面干透后，我们可以看到紫红是如何向生赭流动和扩散，以及颜色是如何慢慢变淡的。如果颜料太过浓稠或干燥，这个混色方法就会失效。

擦洗法

　　在绘制本书中的一些作品时，需要用到"擦洗法"。擦洗法是指在画面完全干透后，用洗净的笔刷蘸取清水，在需要修改的部分轻柔地擦洗，再用厨房用纸吸取部分的颜色。

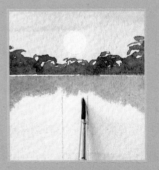

　　重要提示：擦洗法对有些品牌的水彩纸不适用，建议你先在自己的纸上试一试效果。操作方法和上述相同，先在纸上涂一些颜料，再用吹风机将颜色吹干，用湿润的笔刷晕染颜料，接着用厨房用纸吸取颜色，如果颜色被成功吸取，则说明此水彩纸可以运用擦洗法。总而言之，我建议你购买质量较好的水彩纸，这对进一步绘画很有帮助。

笔刷

只借助三支笔刷，就可以完成书中所有的绘画练习。首先，你需要一支大号的软毛平刷，以此进行大面积铺色：我用的是刷头宽度为1.9厘米的山羊毛平刷，它比人造毛平刷要柔软许多，蓄水量更好，也可以进行小面积的上色。另外两支笔刷是8号（中号）和2号（小号）圆刷。通过控制运笔方式和下笔力度可以塑造出丰富多样的笔触。花一点时间去练习和探索如何使用笔刷，你将收获颇丰。

蘸取颜料

在蘸取混合色之前，笔刷必须用清水洗净并保持湿润。
蘸取另一种颜色前，也必须先用清水将笔刷洗净。

用平刷蘸取颜色

用平刷的刷头蘸取颜料。我在图中使用的是生赭，直接将颜料挤到画面上，用湿润的平刷蘸取颜料进行上色。

将平刷从左到右移动，这样不仅可以使颜料均匀地吸附在刷上，还可以使笔触更顺滑，不会留下色块。

平刷的使用方法

用笔刷蘸取一种主要的颜色在画面上进行薄涂。接着，将笔刷快速地从画面一边扫向另一边，使颜色均匀地分布在整个画面。

如果需要叠涂，如塑造云层时，则可以用笔刷的侧锋在画面上朝一个方向轻柔地点画，这样做也可以使颜色逐渐变淡。

圆刷的使用方法

用圆刷可以塑造出不同的笔触。圆刷与纸面之间的角度越小，刷头与纸面的接触面就越大。通过控制圆刷与纸面之间的角度，可以塑造出粗细不同的笔触，用较粗的笔触可以快速完成大面积的着色。

这次我的下笔力度非常小，而且将笔刷提得更高了一些，使它几乎与纸面垂直。这样做可以只让刷头接触纸面，从而塑造出较细的笔触。这种用笔方式可以描绘出较精细的图案，刻画微小的细节。

枯笔法

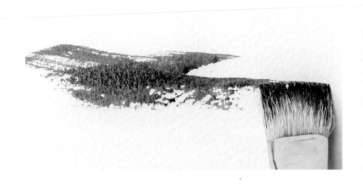

想要塑造出枯笔的效果，需要用几乎干燥的笔刷蘸取浓稠度适中或较浓稠的颜料。在蘸取颜料前，请先将笔刷洗净，用旧抹布或其他布料吸取多余的水分。接着，用笔刷蘸取少量的颜料，并减小与纸面的角度，用刷头在纸面上轻轻地擦画。

这个方法的精髓是让笔刷"掠过"纸面，刷毛与纸面纹路接触后将形成自然纹理。枯笔法的效果如何主要取决于笔刷上的蓄水量是否恰到好处。

薄涂和点画：控制混色效果

通过第9页的讲解，你应该已经学会如何让颜料自然地混色。现在，我们来学习如何运用笔刷控制混色效果。

下图的例子展示了如何利用薄涂和点画来塑造树干的阴影部分，这个技巧也可以运用到湿画法中（在湿润的颜色上叠涂另一层湿润的颜色）。

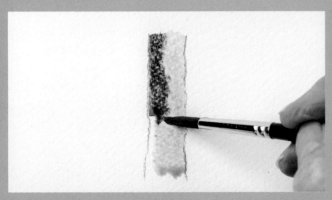

为树干上底色，左侧边缘留白。用笔刷蘸取另一种颜色为左侧留白部分上色，上色后将画面静置片刻。可以观察到树干上两种颜色的分布不甚均匀。

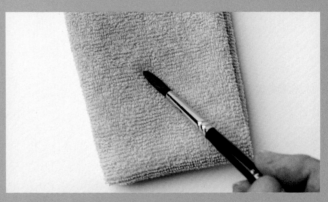

将笔刷洗净，用旧抹布或其他布料吸取笔刷上的多余水分。

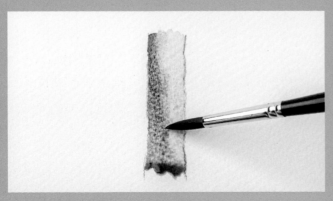

将笔刷侧拿，并与画面保持较小角度，轻轻扫过两种颜色的交界处，以塑造两种颜色的自然过渡效果。

成品。

德文特湖

你能从这个练习中学到：

- 如何画风景草图
- 如何薄涂
- 如何画天空和水域
- 如何画远山
- 如何画简单的水面倒影和波光

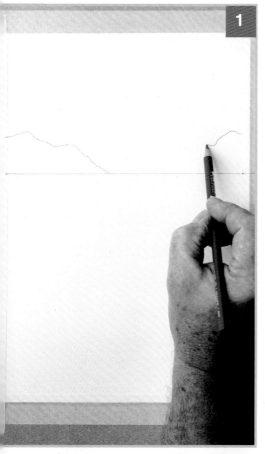

1 用美纹纸胶带将画纸固定在平整的表面上。我习惯在画纸边缘大约10毫米处贴上胶带，这样不但可以固定画纸，而且待画纸干透取下胶带后，边缘处会形成美观的白色边框。开始画线稿（可以根据第3页的说明，并依照第15页的成品转印线稿）。用2B铅笔和尺子在离画面顶端的三分之二处画一条水平线。在水平线上方的左右两侧勾勒出简单的山脉造型。两座山脉的造型不需要太对称，在靠近水平线的中间部分留白。

2 准备调色盘。在调色盘的不同格子里挤入芸豆大小的生赭和群青，然后在另外的格子里挤入豌豆大小的浅红。用8号圆刷蘸取五次清水稀释群青，调出较浓稠的颜色。用刷头蘸取少量的浅红与群青混合，调出靛蓝混合色。因为浅红的色调比较强烈，所以蘸取的时候要格外小心，可以少量蘸取，直到调出合适的颜色。用8号圆刷蘸取靛蓝放置到另外的格子里，在其中多加一些水，直到稀释出稀薄的靛蓝。

小贴士

调出新的混合色后要先在水彩纸片上试色，再用于绘画。试色的步骤是，先在纸片上刷一层清水，然后涂上少量的颜料，观察颜色是否合适。

3 用平刷饱蘸清水，自上而下、从左到右地均匀润湿画面水平线以上的部分（可略微超出水平线）。用笔刷蘸取两次清水差不多就能完成润湿。

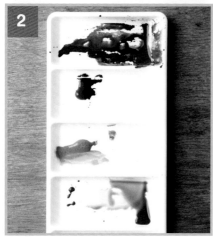

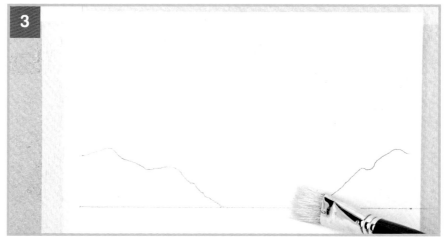

4 趁笔刷和画面未干，用刷头蘸取少量的生赭，从一边到另一边扫过整个天空部分。自下而上扫过天空时，笔刷上的颜色自然变淡，所以天空的底部颜色较深，越向上颜色越淡。完成此步骤后请勿清洗笔刷。

5 立即用平刷的刷头蘸取浓稠的靛蓝混合色，自上而下为天空上色，不要覆盖底部的生赭。同样的，上色时也是将笔刷从一边到另一边轻轻扫过，让靛蓝与生赭自然混色。等待天空部分完全干透，或直接用吹风机吹干。

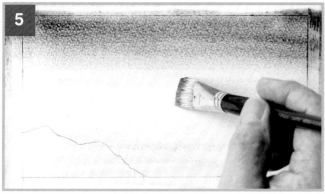

6 重复第三步至第五步，润湿水平线以下的部分并上色，不过这次的上色方向是颠倒的，以表现出湖面倒映着天空的镜面效果。润湿画面时，自下而上润湿画面水平线以下的部分（可略微超出水平线），避免水平线附近部分出现空白。记住，湖面部分要大于天空部分，以便在画面底部画出较为广阔的靛蓝部分，表现出无垠天空的倒影。审视画面，若有需要则酌情蘸取少量的靛蓝，再次加深画面底部的颜色。趁画面未干，用湿润的2号圆刷蘸取少量浓稠的靛蓝，轻轻地在湖面的左右两边画上几道小的水平线，请从边缘开始向中间画，以表现温柔的涟漪。等画面干透，或直接用吹风机吹干。

水彩小技巧

在湿润的颜色上叠涂另一层湿润的颜色的方法叫作湿画法。

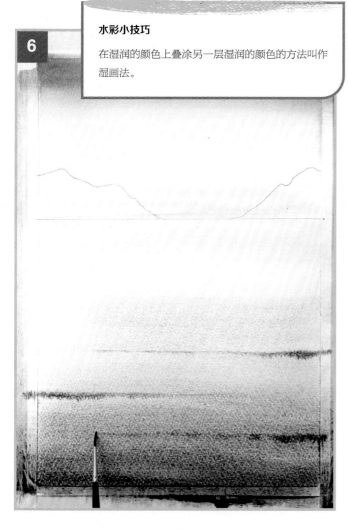

小贴士

用厨房用纸吸干美纹纸胶带上的水分。胶带上留存的水分太多，会重新渗入画面中，并在已经干透的画面上留下水印。

7 用8号圆刷饱蘸稀薄的靛蓝混合色，从左向右轻轻地涂在两座山脉的中间部分。上色时，笔触不能覆盖之前的颜色，以免出现水痕和纹理。上色时覆盖了线稿痕迹也没关系，接下来的步骤就会告诉你原因。

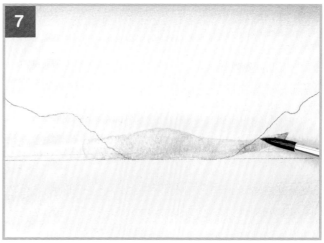

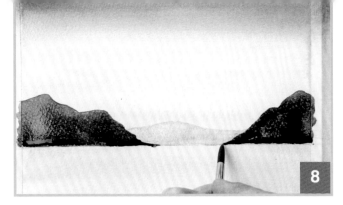

8 在浓稠的靛蓝混合色中加入一些清水，稀释出浓稠度适中的靛蓝，用8号圆刷蘸取混合色，从山顶开始朝较窄的山脚部分上色。描绘较窄的山脚部分时，可以轻轻拖动笔刷，以细小的笔触塑造尖端。用8号圆刷饱蘸靛蓝混合色再次为山脉上色，保证山脉颜色的均匀。用吹风机将画面吹干，以便进行下一个步骤。

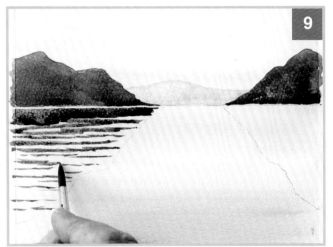

小贴士

湿润的颜料渗透进画面会使水彩纸发生弯曲，用吹风机可以快速将其吹干，使其恢复平整，以便进行下一个步骤。

9 用2B铅笔画出两座山脉倒影的轮廓，确保与山脉的轮廓大体一致。但是倒影的轮廓需要比实体的轮廓长一些，因为缓缓流动的湖水使得倒影拉长变形。山脉的底部边缘留白，空出一条直线，用8号圆刷蘸取浓稠度适中的靛蓝，依照山脉倒影的轮廓刻画湖面涟漪。涟漪自上而下逐渐由粗重、坚实变得纤细、破碎，每一道涟漪的间隙也越拉越大。待画面干透再进行下一步。

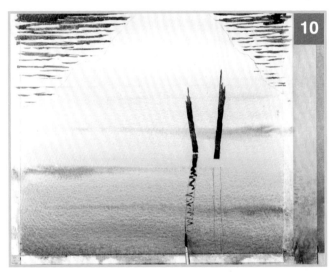

10 在离画面底部和右侧边缘的三分之一处，画上两根系泊柱。画完后，利用镜面反射原理用铅笔轻轻勾勒出倒影的轮廓。用2号圆刷蘸取浓稠度适中的靛蓝混合色，为系泊柱上色。运用和刻画山脉下的涟漪同样的手法，刻画系泊柱倒影处的涟漪。等画面干透，或直接用吹风机吹干。画面干透后擦去铅笔笔迹。

小贴士

在擦去铅笔笔迹之前，一定要确保画面已经干透，以避免画面被擦脏。

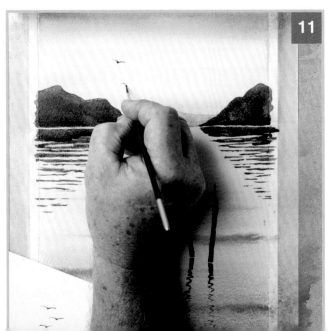

11 用2号圆刷蘸取浓稠度适中的靛蓝混合色，在落日之上的天空部分画几只小鸟。只需画出两条相连的短曲线，并在相连处画一个点，即可完成刻画。正如之前建议的，正式描绘之前先在水彩纸片上进行练习，可以确保将要用到的绘画技巧、笔刷上的颜料以及鸟儿的造型达到令自己满意的效果。完成后待画面干透。

对页图为成品展示。
第一幅水彩作品完成！在接下来的练习中，你将学习如何为场景添加树木和其他鸟类。

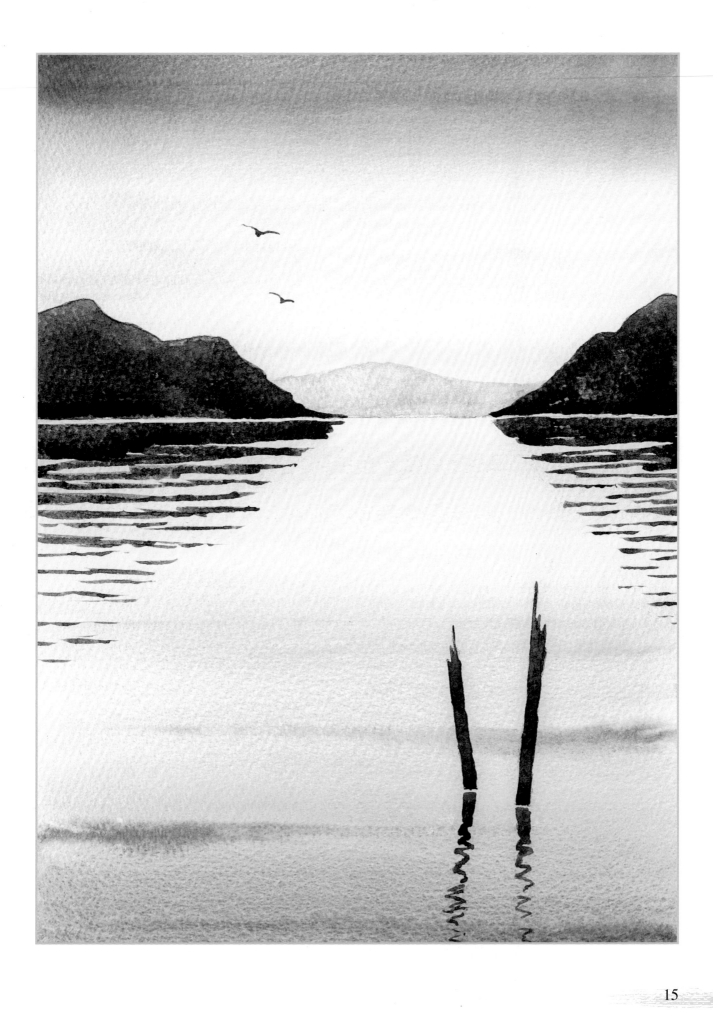

湖面的天鹅

你能从这个练习中学到：

- 如何画太阳
- 如何画远处的树木
- 如何描绘天鹅
- 如何刻画平静湖面上的倒影
- 如何运用"擦洗法"
- 如何画芦苇

1 准备调色盘。在调色盘的不同格子里挤入芸豆大小的生赭和群青，然后在另外的格子里挤入豌豆大小的浅红。在群青中加入浅红，调出浓稠的紫红。用笔刷蘸取少量浓稠的紫红放置到新的格子中，并加水稀释，直到调出浓稠度适中的紫红。用洗净的笔刷蘸取浓稠度适中的紫红放置到另一个格子中，加水稀释，以调出稀薄的紫红。

2 用美纹纸胶带固定画纸，并绘制线稿（可以根据第3页的说明，并依照第20页的成品转印线稿）。用2B铅笔和尺子在离画面顶部大约6厘米处画一条水平线。用平刷蘸取清水，从左到右来回润湿天空部分，并稍微超过水平线，保证整个天空部分都能被均匀润湿。立即用平刷蘸取生赭，从水平线开始从左到右、从下到上地为天空顶部上色。平刷上的颜色逐渐变淡，使天空呈现由深到浅的颜色过渡。完成此步骤后请勿清洗笔刷。

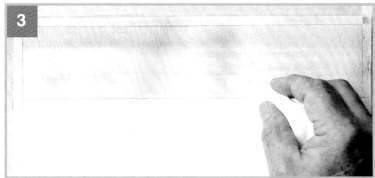

3 立即用笔刷蘸取浓稠的紫红，从顶部开始从左到右地为天空的上半部分上色。趁画面未干，取一张厨房用纸，将管装颜料的盖子包在里面，在天空的右半部分、水平线上的三分之一处按压包在厨房用纸里的盖子来吸取颜色，以表现落日。等画面干透，或用吹风机吹干。

水彩小技巧

用厨房用纸或洗净后较为干燥的笔刷吸取画面上未干的颜色，这种方法就是擦洗法。

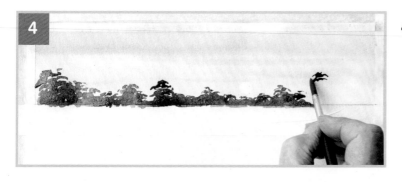

小贴士

描绘树木时要十分小心，可以从左到右进行描绘。注意笔触不要重叠，以免使树木的颜色看起来不均匀。

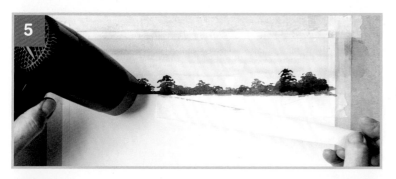

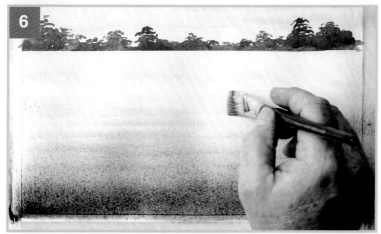

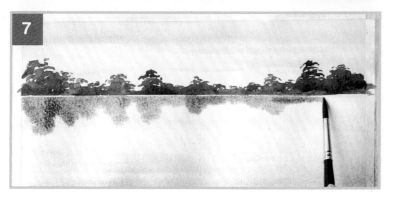

4 在水平线的下方贴上一截美纹纸胶带，请紧贴水平线进行粘贴，以防在水平线上描绘树木时，颜色渗透到水平线以下的部分。撕下胶带后，树木部分（颜色比湖面的颜色要深很多）的底边将形成一条笔直的水平线，不会与湖面部分重叠。现在让我们来绘制树木，用8号圆刷蘸取浓稠度适中的紫红，沿水平线画出雨伞的形状，以表现树木。树木的枝叶之间请留出空隙，以表现穿过枝叶的阳光。适当改变树木的高度和宽度，以丰富其造型。在描绘树木时，请保证刷头上的颜料充足。

5 用吹风机将画面吹干。将吹风机对准水平线下的美纹纸胶带，一边吹热风，一边撕下胶带。在受热之后，胶带上的黏着剂会牢牢黏在胶带上，使胶带更容易被撕下来，也使画纸免受破损。

6 用平刷蘸取清水润湿整个湖面部分，并在树木底部留下一条狭窄的间隙。将湖面部分均匀润湿，用平刷蘸取生赭自上而下用地为湖面上色。这幅画中的水平线比较靠上，使得画面中只出现了一小部分天空，但是可以通过湖面倒影来表现视线之外更广阔的天空。为了塑造出这个效果，可以在画面底部涂上大量的紫红。用笔刷饱蘸浓稠的紫红，从湖面底部开始添加大量笔触，一直朝上添加到水平线附近。随着笔刷上的颜料逐渐变少，湖面的紫红呈现自下而上由深变浅的颜色变化。完成此步骤后，请在湖面干透前立即进行下一个步骤。

7 趁湖面未干，用8号圆刷蘸取浓稠度适中的紫红，轻轻点画出树木在湖面的模糊倒影。颜料在湿润的湖面上自然晕开，为倒影营造出温柔朦胧的氛围。倒影需体现镜面效果，所以在描绘时请格外小心，如果水平线上的树木自上而下由细变粗，那么湖面的倒影就应该自上而下由粗变细。注意水平线上的树木与倒影之间也要留下空隙，以表现湖面反射的光线，并防止湖面的湿润颜料渗透到干燥的树木上。等画面干透。

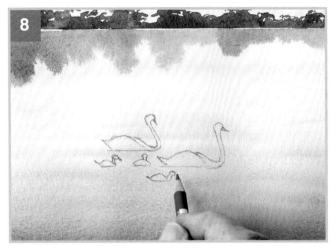

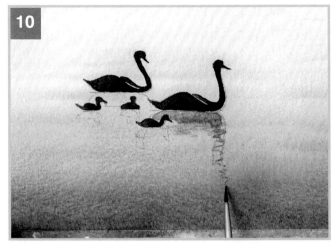

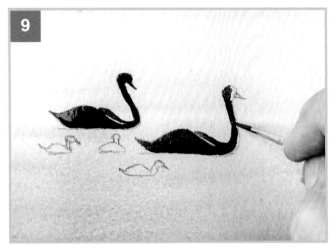

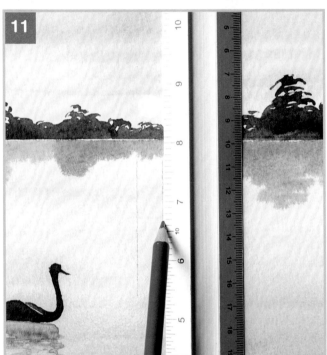

8 用软铅笔画出两只成年天鹅和几只小天鹅（可以依照第20页的成品，并根据第3页的说明转印线稿）。小天鹅的脖子比成年天鹅的更短一些，请注意调整天鹅在画面中的位置和比例大小，在正式绘制之前可以先在纸片上画出草图稍加练习。

小贴士

待画面干透后，才可以用软铅笔和软橡皮绘制天鹅。而且一旦绘制完毕，就不能再用橡皮进行修改。

9 由于处在夕阳余晖中的天鹅轮廓比较分明，所以可以直接用纯色为天鹅上色。用2号圆刷蘸取大量浓稠度适中的紫红，小心地为天鹅上色。由于笔刷较小，整个上色过程中需要不断地蘸取混合色，保证天鹅整体的颜色比较均匀。从天鹅的尾巴开始向右上色，以使颜色更加顺滑均匀，避免产生不美观的叠色痕迹。为成年天鹅上色时，在翅膀与身体之间留下一条缝隙，以表现立体感。

10 刻画天鹅在湖面的倒影。同样，刻画倒影时需遵循镜像原理。但是，成年天鹅的倒影画到脖子末端即可，不需要刻画头部，而且影子的宽度需要与天鹅本体保持一致。用2号圆刷蘸取稀薄的紫红，在其中一只天鹅的下方画出条状色块，并依据天鹅脖子的形状轻轻画上若干波浪线，表现出涟漪中的倒影。运用同样手法为其他几只天鹅刻画倒影。等画面干透。

11 现在开始刻画太阳的倒影。与天鹅的倒影一样，太阳的倒影也需要与太阳本体保持同一宽度。可以用尺子画出两条与太阳同等宽度的辅助线。

12 用洗净的2号圆刷，在两条辅助线中间"擦洗"（a）。立即取一块厨房用纸在擦洗的部分吸取颜色（b）。厨房用纸吸取颜色后，在画面上留下一个白色色块。继续用圆刷朝下"擦洗"并用纸巾吸取颜色，吸出新的白色色块，但是色块要逐渐变窄，且不必连续。待画面干透后，擦去所有辅助线和线稿痕迹。

13 找一块带一条直边的小纸片，将纸片紧贴画面左下角，直边需与画面底边平行且保持3厘米的距离，用2号圆刷蘸取浓稠度适中的紫红，从纸片边缘开始在画面上向上划出细笔触。提笔时刷头会在笔触末端塑造出很细的尖端，以表现芦苇的叶片造型。塑造弯曲的芦苇时，用笔刷向上轻划出笔触后快速蘸取少量的紫红，在末端继续向一侧添加笔触，两条笔触间保持合适的角度。

14 取走纸片，一排底边整齐的芦苇就绘制完成了。洗净笔刷，蘸取稀薄的紫红在芦苇下方添加弯曲的小笔触，以表现芦苇的倒影。倒影与芦苇底部之间应留有空隙。

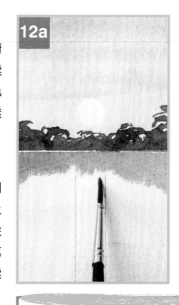

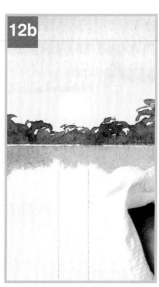

水彩小技巧

用湿润的笔刷在干透的画面上擦洗并轻轻吸取颜色的方法叫作擦洗法。

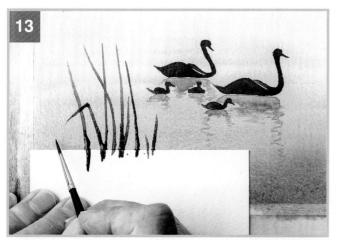

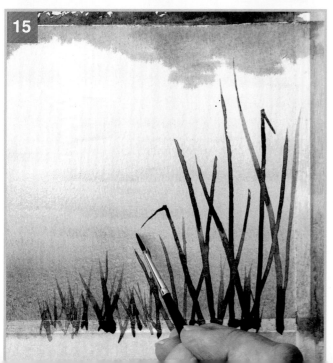

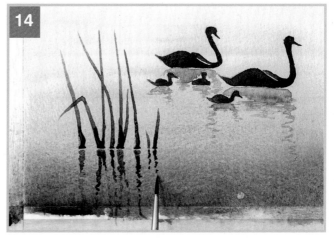

15 用笔刷蘸取浓稠度适中的紫红，在画面的右下角画一些芦苇。右下角的芦苇应比左下角的芦苇高一些，因为它们处在前景的不同位置，高矮应该有所区别。可以沿画面底边画上一些水草，以暗示观众的观赏角度。沿画面底边进行描绘时，不需要借助纸片，因为底边的美纹纸胶带可以起到相同的作用。将2号圆刷与8号圆刷交替使用，可以刻画出粗细不同的芦苇叶子。叶子可以互相重叠交叉，看起来会更自然真实。

第20页为成品展示。
下一个练习使用的颜料与《德文特湖》一样。我们会在湖面上添加一艘船，为画面增添生活气息。

高原湖

你能从这个练习中学到：

- 如何画云
- 如何描绘平静的水面
- 如何刻画海岸线纹理
- 如何描绘船只
- 如何通过取色为画面刻画高光

1 调出混合色。在调色盘的不同格子里挤入芸豆大小的生赭和群青，然后在另外的格子里挤入豌豆大小的浅红。用8号圆刷蘸取五次清水稀释群青，调出较浓稠的颜色。用刷头蘸取少量的浅红与群青混合，调出靛蓝。用同一圆刷蘸取部分浓稠的靛蓝放置到新的格子里，在其中多加一些水，直到稀释出稀薄的靛蓝。

2 用美纹纸胶带将画纸固定在平整的表面上，绘制线稿（可以依照第25页的成品，并根据第3页的说明转印线稿）。用2B铅笔和尺子在离画面底边大约三分之一处画一条水平线，注意画线时尽量轻柔一些，在水平线附近绘制远处岬角的线稿。用平刷蘸取清水从画面顶端开始向下润湿天空部分，包括远处的岬角。将平刷来回移动，保证整个天空部分被均匀润湿。

3 请在两分钟之内完成天空的绘制。用湿润的笔刷蘸取生赭，从水平线开始，自下而上、从左到右地为天空部分上色，平刷上的颜色将逐渐变淡。完成上色后不要清洗笔刷，接着蘸取浓稠的靛蓝，从画面顶端开始自上而下、从左到右地继续为天空上色，使靛蓝与底部的生赭混色，形成自然的颜色过渡。

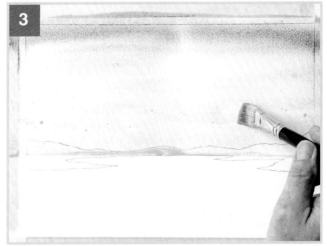

小贴士

为画面进行薄涂时请确保颜料充足，因为有时作画的过程中，我们需要趁画面湿润时上色，没有足够的时间重新调和出混合色。

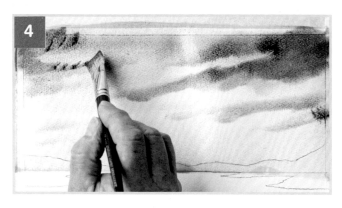

4 立即用平刷蘸取大量浓稠的靛蓝，从画面右上角开始在湿润的天空部分轻轻点画，以塑造云层。塑造云层时，请拿稳笔刷，从右上角开始沿对角线向下，朝着天空的中心进行点画，以塑造出更多的锥形云层。注意，请用刷头在画面上用力按压进行点画，塑造出较宽的笔触，然后逐渐转动笔刷，改变笔刷与画面的接触面积以控制笔触大小，以较细的笔触作为收尾。在天空的左上角以同样的手法塑造云层。擦掉留在美纹纸胶带上的颜料，等画面干透。

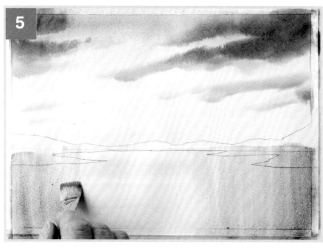

5 为了使画面上的倒影看起来更加真实，云层的倒影也需要刻画。因为湖水还在缓缓流动，所以云层在湖面中的倒影看起来就像是竖直的"色条"。用洗净的平刷蘸取清水，从水平线之上的一小部分开始，自上而下润湿湖面。用笔刷蘸取生赭，自上而下地为整个湖面部分薄涂。立即用平刷蘸取浓稠的靛蓝，自湖面的最左侧开始添加竖直笔触，从水平线之上的一小部分开始，自上而下地画到画面底部。接着，从左到右地一直添加到湖面中心，平刷上的颜色逐渐变淡。在湖面最右侧重复添加竖直笔触的这一步骤。等画面干透。

6 用平刷饱蘸稀薄的靛蓝，从左到右朝着一个方向，在远处的岬角之间快速地刻画连绵起伏的山脉，注意笔触不要重叠。用这种手法可以塑造出轮廓流畅的山脉。完成此步骤后用吹风机将画面吹干。

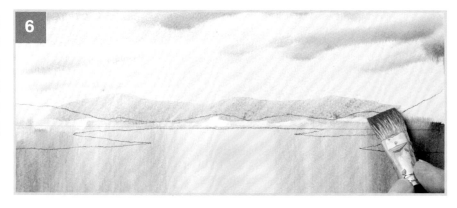

7 用平刷蘸取浓稠的靛蓝，蘸取得越多越好，从左到右地为前景的岬角上色。上色时需要保证岬角整体呈现强烈的靛蓝色，所以请保证笔刷上蘸有充足的颜料。注意，岬角的底边几乎与水平线平行，湖岸线的末端需要刻画得比较尖。为了画出尖端，可以将平刷放平，用刷头轻轻向侧面划动，以打造出尖细的效果。等画面干透。

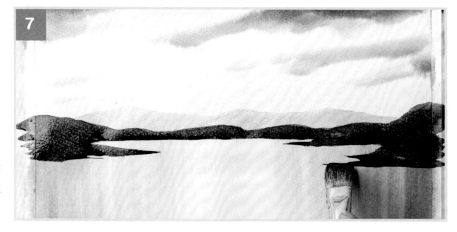

8

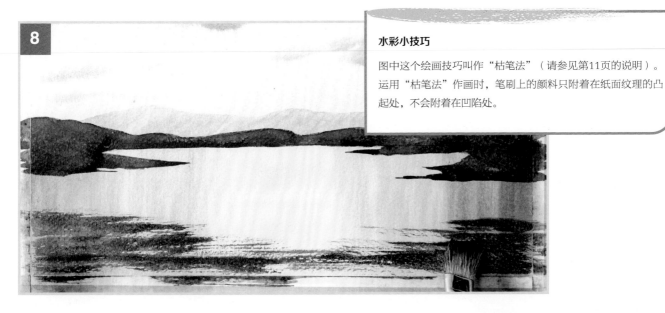

水彩小技巧

图中这个绘画技巧叫作"枯笔法"（请参见第11页的说明）。运用"枯笔法"作画时，笔刷上的颜料只附着在纸面纹理的凸起处，不会附着在凹陷处。

8 在刻画湖面纹理时，需要先将笔刷洗净，用旧抹布或其他布料尽可能地吸取笔刷上的水分，然后蘸取浓稠的靛蓝，在湖面一侧左右来回地扫过湖面，并扫到湖面的中间偏下部分。刻画湖面时，只用平刷的一角即可，将平刷尽量贴近画面，与画面的角度越小越好，然后轻轻"擦过"画面，以塑造出"枯笔"的效果，笔触间的空隙会显露出湖面原本的颜色。在湖面的另一侧重复这一步骤。等画面干透。

小贴士

在正式作画之前，最好先在水彩纸片上练习一下枯笔法。

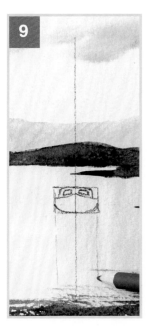

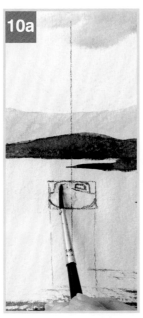

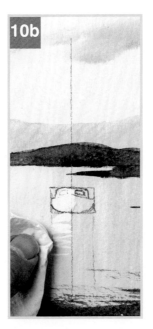

9 画出小船的线稿。先画出一个长方形，然后用尺子在长方形中心画出一条竖直的线，直线从天空部分开始贯穿小船，一直向下画到湖面底部。以图中的这条直线作为参照，将长方形的左右下底边修改成弧形，以确定船体的轮廓。接着将长方形的上半部分刻画成弧形的船舱，并画出窗户。轻轻在船下的直线两侧画出两条平行的直线，宽度与船体保持一致，以便将这两条直线作为辅助线画出小船的倒影。

10 用2号圆刷蘸取清水，沿中线在小船的左半部分轻轻擦洗（a），一直向下擦洗到倒影处，然后立即取一张厨房用纸吸取颜色（b）。颜色被吸取后，小船的左半部分和其倒影的颜色将变得很浅。

小贴士

正式作画之前最好先在水彩纸片上练习刻画小船的线稿，以便在正式作画时画出比例合适的小船。

小贴士

在小船的倒影部分擦洗时，尽量将笔刷垂直于水平线，以便画出较窄的线条。

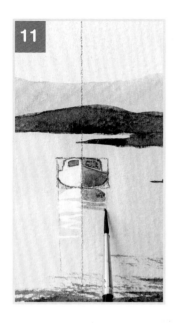 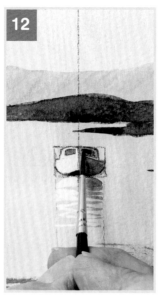 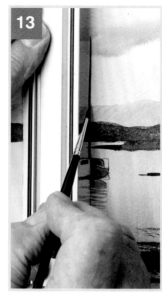 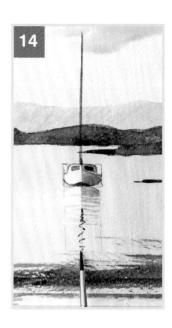

11 用2号圆刷蘸取少许浓稠度适中的靛蓝，先为小船的右侧船舱上色。待画面干透后，用同一颜色画出小船的左侧窗户和右侧船体，右侧船体与船舱之间要留下空隙。用靛蓝在右侧船底添加色块，以塑造右侧船体的倒影，注意色块是逐渐变细的。完成此步骤后，用吹风机将画面吹干。

12 用2号圆刷蘸取浓稠的靛蓝，加深右侧窗户和船体底部的颜色。

13 将尺子贴近画面但保持一定距离，用2号圆刷蘸取浓稠的靛蓝，将圆刷上的金属壳紧贴尺子的长边，自上而下画一条线，一直画到船舱顶部，以表现小船的桅杆。

14 用2号圆刷蘸取浓稠度适中的靛蓝，以贯穿小船的中线作为辅助，画出桅杆的倒影。从小船倒影的中间开始向下画，微微挪动笔刷画出波浪线，越接近画面底部，波浪线的弯曲程度越大。待画面彻底干透后，擦去辅助线与线稿的痕迹。

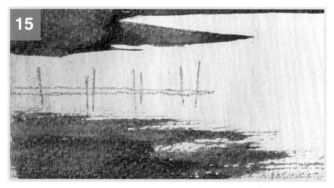 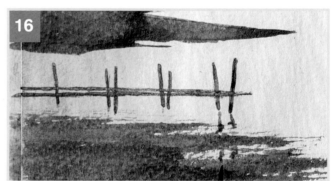

15 用铅笔在画面左侧简单地画出栈桥的线稿：先画出两条较长的平行线，然后在两条平行线上隔一段距离画一条竖直的短线。

16 用2号圆刷蘸取浓稠度适中的靛蓝，先从左到右画出栈桥上主要的人行通道，然后自上而下画出系泊柱。在系泊柱下画一些弯曲的小线条，以表现系泊柱的倒影。待画面干透，用2号圆刷蘸取浓稠的靛蓝，在画面上添加几只鸟儿（如若需要参照物，请参考第14页的鸟儿）。

对页图为成品展示。

下一个练习包含大量景色的细节刻画，比如穿过秋日树林的小河。

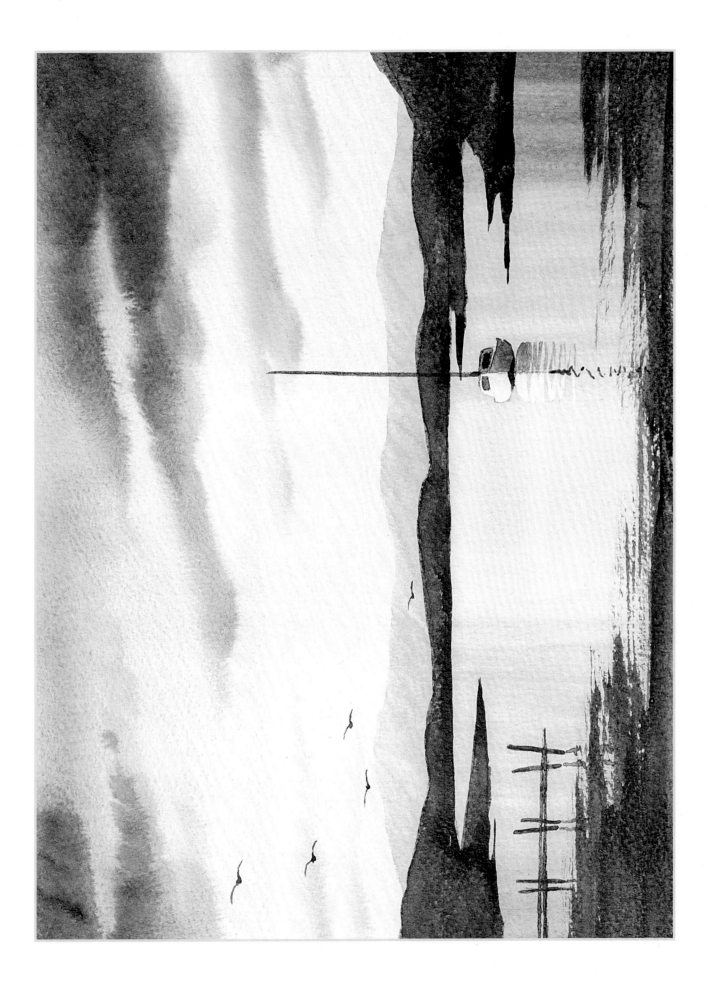

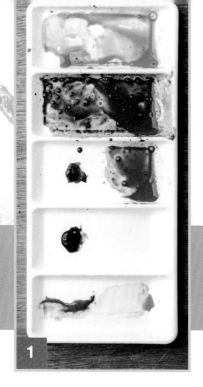

河边的秋日树林

你能从这个练习中学到：

· 如何描绘斑驳的灌木丛

· 如何描绘远近不一的倒影

· 如何描绘向河流一侧倾斜的树木

· 如何描绘河面的粼粼波光

1 调出混合色。在调色盘的不同格子里挤入三粒芸豆大小的生赭、一粒芸豆大小的群青和一粒豌豆大小的浅红。其中一粒生赭先不做处理。在另外一粒生赭中先加入少量的清水，调出浓稠度适中的颜色，然后再加入非常少的浅红，调出浅橘。在最后一粒生赭中先加入少许清水，稀释出较浓稠的颜色，然后加入浅红，调出橘色，接着再加入群青，调出棕色。请调出尽量多的棕色，因为这幅画需要大量的棕色。用笔刷蘸取部分橘色放置到新的格子里，在其中加入清水直到稀释出稀薄的橘色。同样，蘸取部分棕色放置到旁边的格子里，在其中加入清水直到稀释出稀薄的棕色。

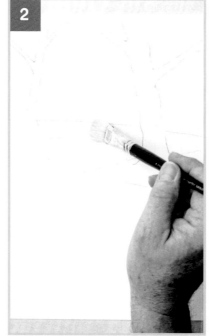

小贴士

将两种颜色混合时，加入的第二种颜色请控制好量。如果一不小心加多了，则需要重新调色。

小贴士

在正式作画之前，仔细阅读步骤说明并提前做好安排是非常重要的。你必须仔细考虑每一个步骤该如何进行。

2 用美纹纸胶带固定画纸并绘制线稿（可以依照第31页的成品，并根据第3页的说明转印线稿）。在离画面顶端大约三分之一处画一条线，线的右侧稍微朝下倾斜，以表现河岸的起伏。在图片中间部分的左右两侧画两个V形的河岸，并在这两个河岸上画两棵树。这次作画的顺序与前几个练习不同，需要先画河面，这是因为河面是画面的最底层。用平刷蘸取清水润湿河面部分，稍微超过远处的河岸线，并覆盖两侧的河岸。润湿时，将笔刷从左到右扫过河面，以确保河面被均匀润湿。

3 用湿润平刷的刷头蘸取生赭，从河面的中心开始向左右两侧画出竖直的色块。完成此步骤后请勿清洗笔刷。

4

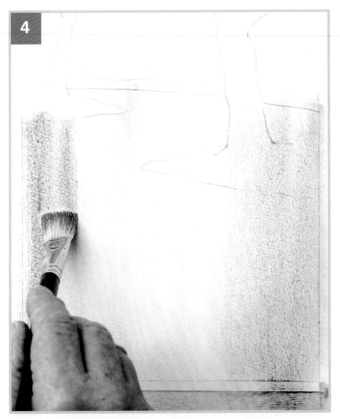

4 立即用平刷蘸取棕色，从河面左侧开始朝河面中心添加竖直笔触。笔刷上的颜色逐渐变淡，使得河面中心的颜色比左右两侧浅。酌情加深左右两侧边缘的颜色。用厨房用纸吸取留在美纹纸胶带上的颜料，等画面干透。

小贴士

在河面上添加色块时，你会发现你不知不觉就从座位上站起来了。站着作画可以使胳膊活动得更加自如，有助于将色块画得更为笔直。

5 用8号圆刷蘸取浅橘，从左到右地在远处的河岸点画枝叶。点画时，尽量缩小笔刷与画面的角度，刷头朝上。点画完毕后，立即用刷头蘸取棕色，在浅橘色的枝叶底部点画，使两种颜色自然混色。

6 立即用湿润的2号圆刷蘸取棕色，在远处的河岸底边画一条棕色的线，使其与枝叶的颜色稍微混色。等待画面完全干透。

7 用平刷润湿天空部分，一直润湿到河岸上方的1厘米处，笔触要覆盖树木。用平刷蘸取生赭，分别从天空的左上角和右下角朝中间上色，使天空的颜色从周围开始朝中间逐渐变淡。

5

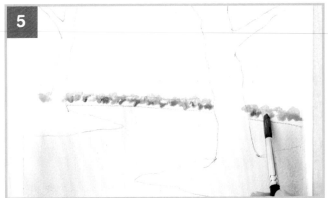

6

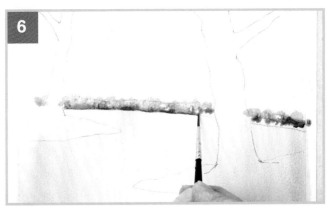

7

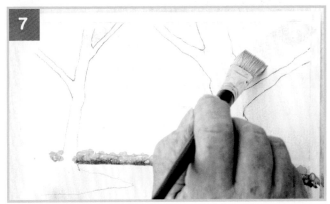

8

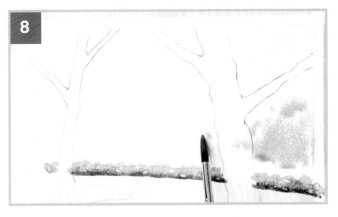

8 立即用8号圆刷蘸取浓稠度适中的浅橘，晕染天空的左下方和右侧边缘。请从两侧边缘朝中间晕染，使颜色由两侧朝中间逐渐变淡，表现出远景的树林。

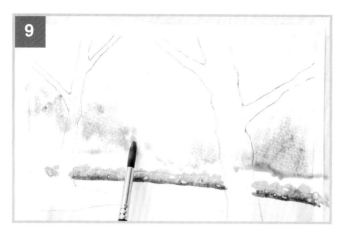

9 用8号圆刷立即蘸取少许浓稠的棕色，在橘色的远景树林部分点画。

10 天空部分的生赭逐渐变干，此时立即蘸取浓稠的棕色，在远景树林的底部集中点画，以加深颜色。在河岸与远景树林之间的空隙点画棕色，尽量不要让笔触覆盖树干。等画面干透。

小贴士

在河岸与远景树林之间点画棕色时，如果颜料太多以至于沿河岸顶部蔓延，请用厨房用纸吸取笔刷上的颜料并聚拢刷头，随后用较为干燥的笔刷吸取画面上多余的颜料。

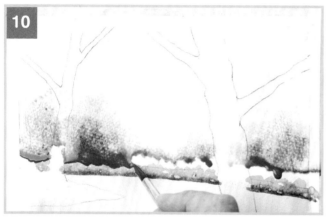

11 现在开始描绘前景中的右侧河岸。用8号圆刷蘸取浓稠度适中的浅橘，按照第五步和第六步，自下而上地点画，然后立即蘸取浓稠的棕色，从河岸顶部偏下的部分开始向下点画，加深河岸底部的颜色。用笔刷蘸取更多棕色点画在河岸底部，使底部的棕色更加密集。

12 用8号圆刷蘸取浓稠的棕色，在右侧河岸底部画一条线，浓稠的棕色与河岸的颜色自然混合。用2号圆刷一次性蘸取大量浓稠的棕色，在右侧河岸的顶端和树根周围轻轻划动，以描绘草丛。然后，运用同样手法画出前景中的左侧河岸。

13 用洗净的8号圆刷，在树木内侧擦洗，并用厨房用纸吸取颜色。等画面干透。

小贴士

因为画面中的树木长得非常高，所以将画面倒过来，自上而下地运用擦洗法会更加方便。

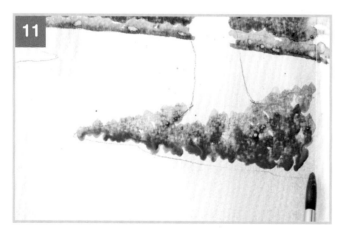

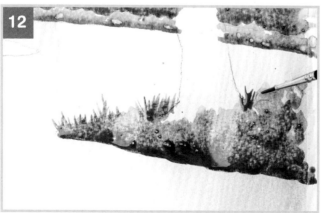

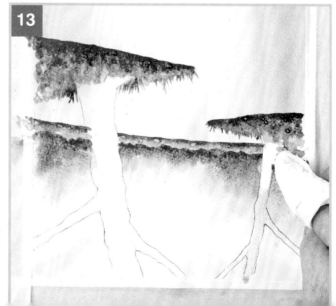

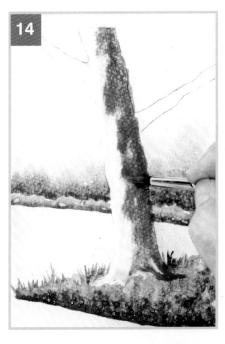
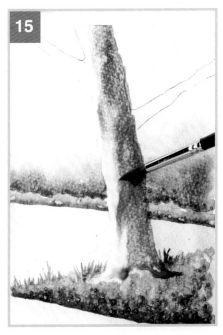
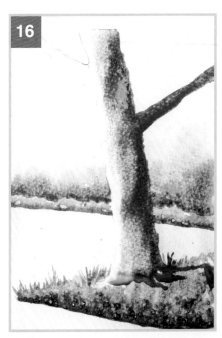

14 此步骤与下一个步骤都需要趁画面未干之前完成。用8号圆刷蘸取清水自上而下润湿右侧的树木，并确保整棵树都被均匀润湿。用刷头蘸取少量的生赭为树木铺色，颜色不够均匀也没关系。用同一笔刷立即蘸取棕色，为树木的右半部分上色。

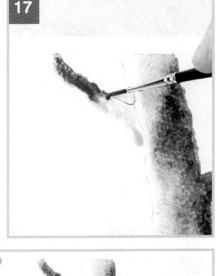

15 此步骤将运用"薄涂与点画"的技巧（请参见第11页）来控制混色效果。用8号圆刷吸取树木上的多余颜料，再用抹布或其他布料擦去圆刷上的颜料。在两种颜色的交界处轻轻拖动笔刷，帮助两种颜色混合在一起，并将右半部分的棕色轻轻扫向左侧的生赭，以塑造树干表面的纹理。尽量不要将棕色全部扫向左侧的生赭，因为树木左侧需要看起来更浅，以表现受光面。

16 用笔刷蘸取浓稠的棕色加深树木右侧边缘的颜色，并为右侧树枝上色。在树根部分添加一些棕色笔触。运用同样手法描绘左侧河岸上的树，并用吹风机将两棵树吹干。

17 先用8号圆刷蘸取生赭为右侧树木的左侧树枝上色，然后立即用2号圆刷蘸取浓稠的棕色，从左侧树枝的顶部开始上色，使两种颜色在交界处自然混色。用同样手法为左侧树木的右侧树枝上色。

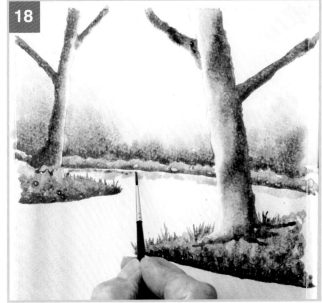

18 用8号圆刷蘸取浓稠度适中的浅橘，在远处河岸的下方添加参差不齐的浅橘色笔触，以表现河岸上亮色枝叶的倒影，注意笔触需要与河岸保持一小段距离，留出一条间隙。用2号圆刷立即蘸取浓稠的棕色，在浅橘色笔触的顶端轻轻点画，然后将棕色涂在河岸与浅橘色笔触的间隙上。

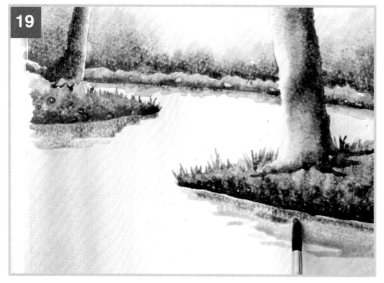

19 运用同样的手法为前景的河岸添加倒影。前景的河岸在视觉上离观众较近，所以应稍微向画面底部延伸，并且呈现波浪形。进行描绘时，请缩小笔刷与画面的角度，从左到右地进行描绘。倒影的边缘尽量呈现比较曲折的形状，并逐渐与河面融为一体。

20 树木倒影的倾斜角度应与实体树木相反。两棵树都是倾斜的，可以先在底边的美纹纸胶带上标记出倒影的终点位置，以此作为参考画出倒影。胶带上的标记应该是竖直的，并且与实体树木的顶端平行。可以用尺子辅助画出标记。描绘倒影时，请从树根部分开始向下描绘，一直描绘到胶带上的标记处。

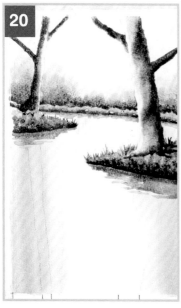

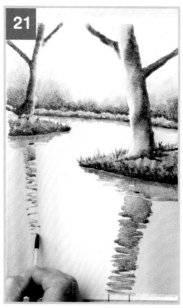

21 用8号圆刷蘸取稀薄的棕色，依据标记自上而下地画出树木的倒影。先画出棕色的色块，然后笔触逐渐变得细碎，倒影的边缘呈现锯齿状。画到底边附近时，笔触变得稀疏并与画面融为一体。用同样手法描绘左侧树木的倒影。左侧树木与观众的视觉距离比右侧树木要远，所以左侧树木的倒影更加稀疏和细碎，其锯齿状也更为明显。待画面完全干透后，擦去所有的铅笔痕迹。

22 先用铅笔轻轻为两棵树添加树枝，然后用2号圆刷蘸取浓稠的棕色为树枝上色。在树枝上添加笔触，以表现细小树枝（细小树枝的形状可参照对页图的成品）。轻轻地在树干上自下而上地添加一些竖直的细长线条，以表现树皮和纹理。在树干的任意位置添加细小纹理，但大部分纹理应集中在树根部分，以加深树根部分的色调。

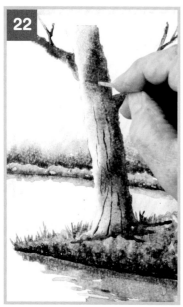

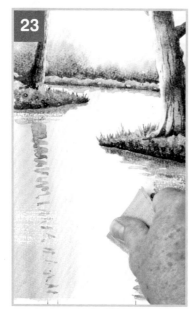

23 最后，在河面上添加波光。取一张中粗纹砂纸，将其对折，用你的手指，最好是大拇指，按住砂纸的一角使其紧贴画面，将砂纸从河面的左侧边缘开始水平地向画面中心拖动。在拖动的过程中，请逐渐减小按压的力度，刻画出逼真的波光。

对页图为成品展示。
下一个练习的内容是一望无际的广阔风景和简单的建筑。

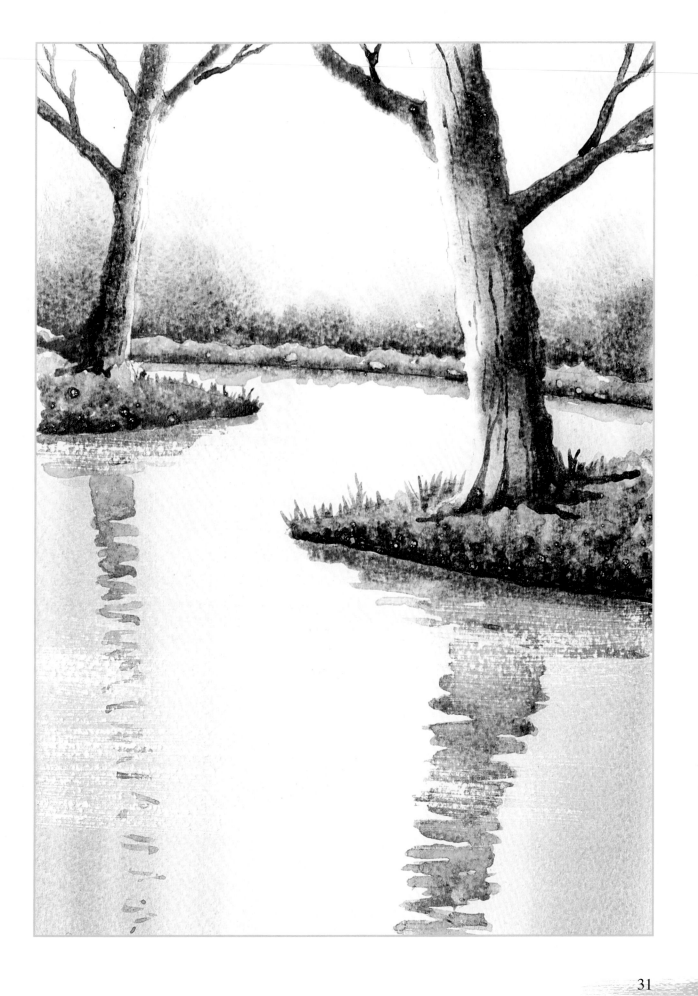

艾琳多南城堡

你能从这个练习中学到：

· 如何描绘稍微复杂的场景　　· 如何描绘简单的建筑

· 如何描绘氛围独特的天空　　· 如何描绘富有细节的前景

1 准备调色盘。在调色盘中挤入两粒芸豆大小的生赭，一粒芸豆大小的群青和一粒豌豆大小的浅红。在群青中先加入清水，稀释出较浓稠的颜色，然后加少许浅红，调出浓稠的靛蓝。在其中一粒生赭中先加入几次清水，稀释出浓稠度适中的颜色，然后加入少量的浅红，调出橘色。最后，用笔刷蘸取部分靛蓝放置到另外的格子里，在其中加入大量的清水，直到稀释出非常稀薄的靛蓝。

2 用美纹纸胶带固定画纸并绘制线稿（可以依照第37页的成品，并根据第3页的说明转印线稿）。用尺子在离画面底边7厘米处画一条水平线。在这条线下方4毫米处再画一条水平线，长度大约是画纸长度的三分之二。这条线是城堡岛的底边，依据这条线可以画出城堡和其所在的岛屿。这种画线的方法有助于确定建筑的轮廓。画完这两条线之后，在城堡岛的左侧画一座桥：这座桥坐落在靠下的水平线上，桥的顶端略微超过靠上的水平线。画完桥后，擦除城堡左侧靠上的水平线。在画面右侧城堡岛的周围画几座大的岬角，其中几座在视觉上离观众较近，另一座较远，一直延伸到城堡后方。

3 请快速完成此步骤。用平刷蘸取清水，自上而下润湿天空部分，并稍微超过水平线。需要多蘸取几次清水才能完成润湿。用平刷从左到右扫过天空部分，确保整个天空部分被均匀润湿。用平刷蘸取大量的生赭，从画面左侧开始，轻轻地朝着右侧边缘向上添加水平笔触，然后以"Z"字形向下挥动笔刷，在画面右侧添加笔触，一直添加到岬角顶端。完成后的笔触看起来是参差不齐的。

4 用平刷立即蘸取少量的生赭，以"Z"字形挥动笔刷，在天空的底色上添加稍微倾斜的细长色块，以表现远处飘动的浮云。完成此步骤后请勿清洗笔刷。

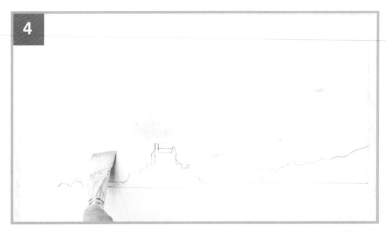

5 用平刷立即蘸取浓稠的靛蓝，从画面左上角和右上角开始，朝中间添加倾斜的长笔触，并加深左上角与右上角的颜色。这些靛蓝色的云与湿润的生赭混合，边缘将变得柔和。在颜色变干的过程中请勿用笔刷控制混色效果。

小贴士
用厨房用纸迅速吸取美纹纸胶带上留下的多余颜料和水分，以防颜料和水渗透进刚刚完成的天空部分。

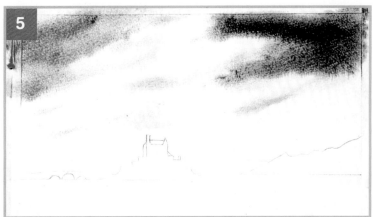

6 现在开始画湖面。用洗净的平刷蘸取清水自上而下地润湿湖面，并稍微超过水平线。然后用平刷蘸取大量的生赭，尽可能快地在湖面自上而下进行均匀地薄涂，水平线附近的颜色会看起来更深一些。立即用平刷蘸取更多的生赭，在湖面中间添加竖直笔触，并稍微超过水平线，加深湖面中间的颜色。完成此步骤后请勿清洗笔刷。

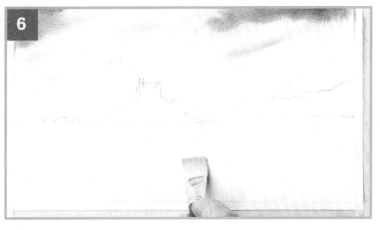

7 立即用平刷蘸取浓稠的靛蓝，以同样的手法从湖面的两侧开始朝中间添加竖直笔触，添加过程中，颜色逐渐变淡，使得湖面中间的色块仍呈现生赭的颜色。两侧的深色笔触是天空中深色云层的倒影。完成此步骤后用吹风机将画面彻底吹干。

小贴士
在湖面添加竖直笔触时，请确保笔触超过水平线。这样可以使整个湖面的颜色看起来更加顺滑、均匀。

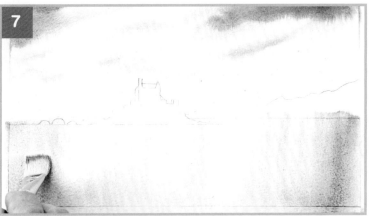

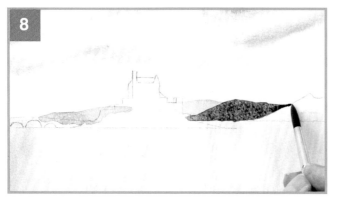

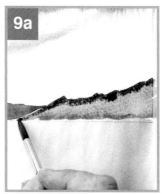

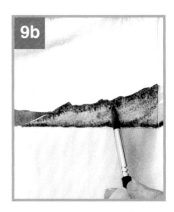

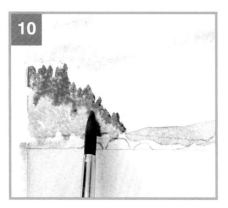

8 用8号圆刷蘸取非常稀薄的靛蓝，为桥和城堡后的岬角上色。请尽量以顺畅的笔触完成上色，笔触覆盖桥和城堡岛的部分也没关系。待颜色干透后，再为靠前的岬角上色。将浓稠的靛蓝与非常稀薄的靛蓝混合调出稀薄的靛蓝，用8号圆刷蘸取稀薄的靛蓝为靠前的岬角左到右地均匀上色，保持笔触的顺畅。注意不要重复上色，以免留下斑驳的笔触痕迹。等画面干透。

9 用洗净的8号圆刷蘸取浓稠度适中的橘色，从左到右快速为右侧的岬角上色。用刷头蘸取浓稠的靛蓝，在岬角的顶部边缘从右到左添加笔触（a）。用刷头蘸取更多的靛蓝，继续在岬角底部添加笔触。接着，清洗8号圆刷，用旧抹布或其他布料吸取笔刷上的水分，用刷头将岬角顶部的靛蓝色笔触以特定角度晕染到下面的橘色中（b）。两种颜色混合后将形成自然的纹理。

10 用洗净的蘸取浓稠度适中的橘色，在桥左侧的岬角上从左到右、自上而下地进行点画。立即用笔刷蘸取浓稠的靛蓝，自上而下在橘色岬角的边缘点画，随着笔刷上的颜色减少，靛蓝色也逐渐变淡。这些靛蓝色笔触表现的是岬角顶部的树木。

11 用洗净的8号圆刷在城堡内擦洗，然后用厨房用纸取色。

12 用8号圆刷蘸取浓稠度适中的橘色，自上而下地为整个城堡和岛屿上色。用同一笔刷，蘸取非常少的稀薄的靛蓝，自城堡顶端开始朝中间上色。上色时，请尽量减小笔刷与画面的角度。

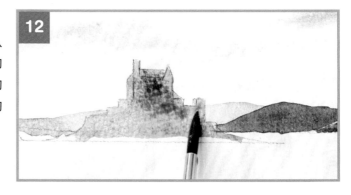

13 趁城堡的颜料未干，用笔刷蘸取靛蓝，以倾斜的笔触自上而下、自左到右地为城堡底部的岛屿上色，使靛蓝与橘色自然混色。在岛屿的底边画一条靛蓝色的线，用刷头在岛屿的右侧边缘塑造出干净利落的尖端。

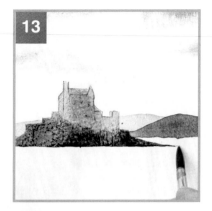
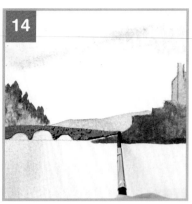

14 用2号圆刷蘸取浓稠的靛蓝，为城堡左侧的桥上色。在桥体与城堡的重合部分留一条空隙，以免混色。等画面干透。

15 现在开始描绘城堡和岬角的倒影。在景物实体与其倒影之间需要留下空隙，以此作为区分。由于湖面受到微风的吹拂，所以景物的倒影应描绘得尽量自然。用软铅笔和尺子在右侧岬角下2毫米处，以及城堡下4毫米处各画一条水平线。用尺子对准城堡的左侧边缘，朝下画一条竖直的线，以此作为描绘倒影的辅助线。

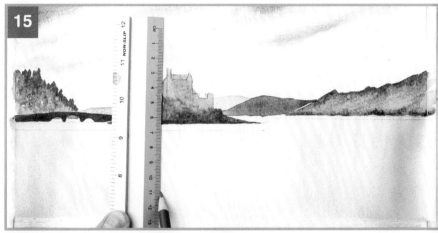

16 先描绘最右侧岬角的倒影。在浓稠度适中的橘色中加入清水，稀释出稀薄的橘色，用8号圆刷蘸取稀薄的橘色，从岬角下的水平线开始朝下描绘锯齿形的倒影。请将笔刷从左到右扫过湖面进行描绘。越朝下描绘，笔刷与画面的接触面越小，直到最后只剩刷头接触画面。

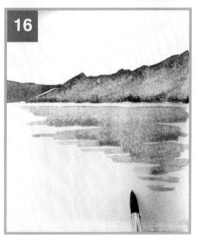
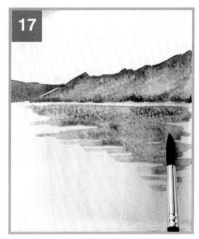

17 用笔刷立即蘸取少许浓稠的靛蓝，从岬角下的水平线开始向下为倒影上色，使两种颜色自然混合。

18 运用相同手法描绘城堡、岛屿、桥和左侧岬角的倒影。呈现倒影的色调时请注意：桥的颜色比它后方的岬角颜色更深，所以，画面左侧桥的倒影应使用较深的靛蓝来描绘。待画面完全干透，用橡皮擦去所有辅助线和铅笔痕迹。

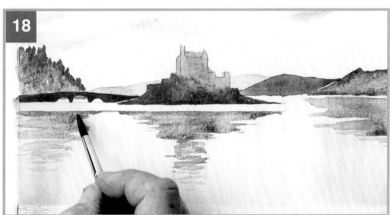

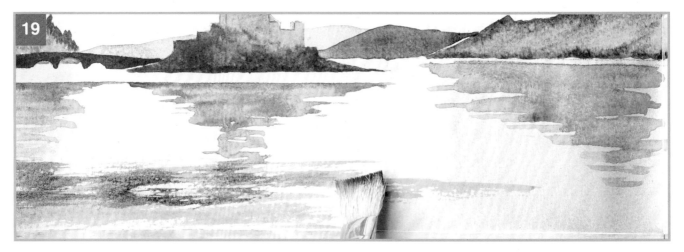

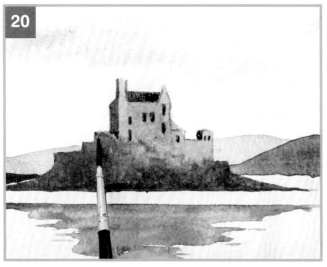

19 用平刷蘸取稀薄的橘色，利用"枯笔法"（请参见第11页）从湖面的左侧中间部分开始朝下描绘前景中的沙质湖岸。从左侧开始水平地向湖面中心拖动笔刷，添加一系列笔触，使其遍布在画面左下角部分。待画面干透，用平刷一角蘸取少量浓稠的靛蓝，重复这一步骤，进一步添加纹理和空间感。

20 参照成品，用2号圆刷蘸取浓稠的靛蓝轻轻为城堡添加细节，刻画城堡顶和窗户时要尤为小心。加深并刻画岛屿的左侧边缘，以表现岛上其他建筑物的轮廓。

21 用2号圆刷蘸取浓稠的靛蓝，在前景的湖岸中添加若干石头和一些细小的水平线，部分水平线与石头相交。

小贴士

石头的位置分布不必对称，凌乱随意地分布在湖岸上即可，湖面上也可以画一些石头。石头的大小要有所变化，以增强真实性。

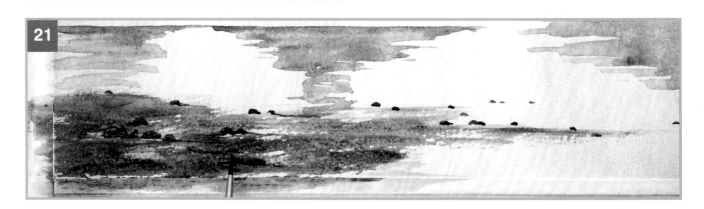

对页图为成品展示。
目前为止你已使用了不少混合色了，下面可以进行一些更复杂的练习——几乎没有用任何颜色！

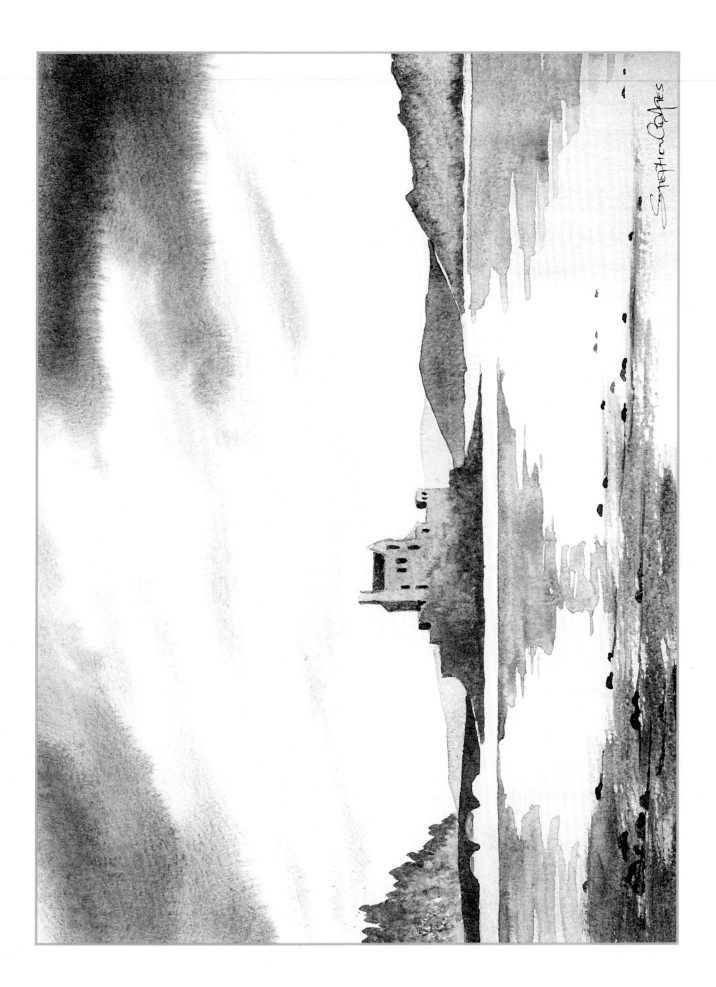

冬天的特威德河

你能从这个练习中学到：

· 如何在大型风景画中快速运用湿画法　　· 如何利用白色纸面表现雪

· 如何描绘远处的树林　　　　　　　　　· 如何画雪中的人物

1 调出混合色。在调色盘中挤入芸豆大小的生赭、群青，以及豌豆大小的浅红。先在生赭中加入浅红调出深橘，然后加入群青调出非常深的灰色。此时混合色的黏稠度比较高。用笔刷蘸取部分灰色放置到新的格子里，加入大量清水直到稀释出非常稀薄的灰色。

2 用美纹纸胶带固定画纸并绘制线稿（可以依照第42页的成品，并根据第3页的说明转印线稿）。在距离画面底边的三分之一处画出远处的地平线，以及左右两侧的河岸：右侧河岸向画面右侧一直延伸，左侧河岸则略显复杂（具体轮廓请参见成品）。接着，画出树木的大致轮廓，不用添加太多树枝。用平刷蘸取清水均匀润湿天空部分，注意在天空与积雪的河岸之间留下空隙，这样可以避免天空的颜色渗透进积雪的河岸。用平刷的刷头蘸取少量浓稠的深灰，自上而下、从右到左地扫过画面，直到画面呈现浅灰色。用平刷蘸取一些浓稠的灰色在天空部分斜着点画，以表现云层，云层的颜色覆盖了树木也没关系。

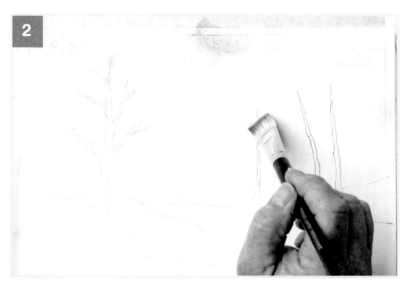

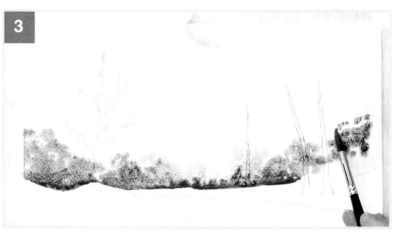

小贴士

在后面的步骤中，你需要趁天空干透之前，花两分钟左右快速完成远处树林的描绘。用这种方法描绘树林，可以使树林的边缘更加柔和、朦胧。

3 用8号圆刷迅速蘸取浓稠的深灰，在整条地平线上点画，以表现远处的树林。先一次性点画出大量树林，塑造出树林的基本造型，然后蘸取更多浓稠的深灰，从树林底部开始向上点画，以丰富色调。蘸取更多浓稠的深灰，沿河岸的边缘画一条线，用"留白法"塑造出积雪的效果。完成此步骤后用吹风机将画面吹干。

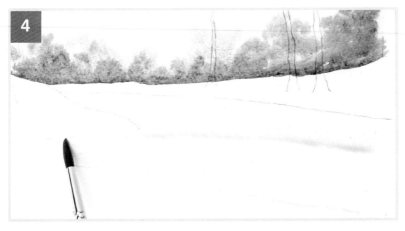

4 用8号圆刷蘸取非常稀薄的深灰，自上而下、从左到右地在河面薄涂，薄涂的过程中要保证笔刷上留有充足的颜料。8号圆刷可以非常完美地刻画出河岸边缘的各种细节。请尽量描绘出比较平滑、自然的河面。另外，稀释出的浅灰混合色需要非常稀薄，请确保调色时加入了足够的清水。

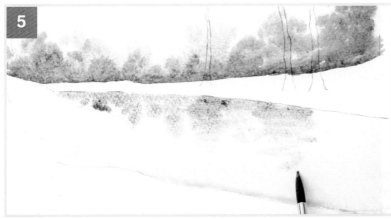

5 趁画面未干，立即用笔刷蘸取少量浓稠的灰色，沿着河面的顶部边缘薄涂，以表现远处树林的倒影。在靠近画面右侧的河面上，倒影应画得更长一些，且以锯齿状自上而下慢慢延伸。请注意，不要将倒影描绘至前景的左侧河岸。趁画面未干，尽量迅速地完成倒影的描绘。用干燥的笔刷或厨房用纸，吸取积聚在低处河岸边缘的多余水分。完成此步骤后用吹风机将画面吹干。

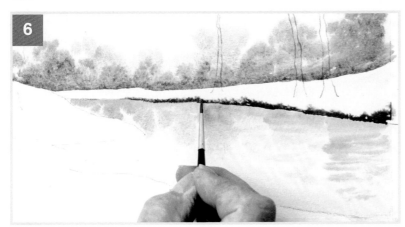

6 先用8号圆刷蘸取大量清水，润湿整个右侧的积雪河岸，然后用刷头蘸取少量非常稀薄的深灰，斜着轻轻扫过整个右侧河岸。用2号圆刷蘸取浓稠的深灰，沿右侧的河岸边缘添加笔触，一直添加到左右河岸的交汇处。请从右向左添加，且笔触逐渐变细。深灰色笔触的顶端逐渐与非常稀薄的灰色混色，此时请勿用笔刷触碰画面。完成此步骤后，水彩的魅力逐渐体现：河岸边缘的深灰色逐渐向浅色部分晕染，表现出冬天河岸边的草丛。等待画面完全干透。

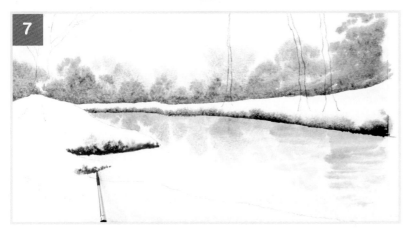

7 在左侧河岸重复上一步骤。用8号圆刷蘸取清水润湿整个左侧河岸，即从左侧雪地一直向下润湿，并沿画纸底边润湿左侧前景。这一步骤需要用大量清水。用笔刷蘸取少许非常稀薄的灰色，在画面左侧的任意位置轻划笔刷，以表现起起伏伏的雪地。继续用笔刷蘸取少量非常稀薄的灰色，在雪地上轻轻画一些线，以表现雪地上的小径。用2号圆刷蘸取一些浓稠的灰色，沿左侧河岸边缘添加笔触，使其与浅灰混色。

8
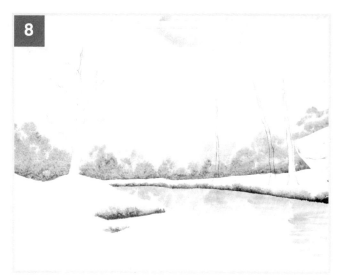

9
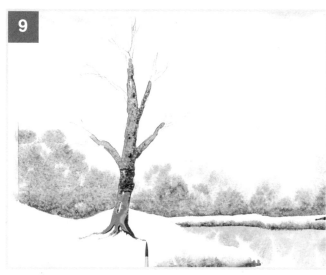

10
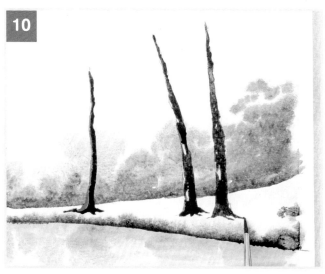

8 为河面上色时，河面的颜色渗透到了左侧的雪地，可以用8号圆刷运用擦洗法吸取多余颜色，为雪地塑造出干净利落的边缘。等画面干透后，擦去所有线稿痕迹，并运用擦洗法吸取左右两侧树木的颜色。

9 用8号圆刷蘸取浓稠的深灰为左侧的树干上色，并在任意位置留白，以表现树木的纹理和表面高光。用2号圆刷蘸取同一混合色，刻画树根。树枝部分暂时不用上色。

10 运用同样手法描绘右侧河岸上的树木。完成后用吹风机将画面吹干。

11 将浓稠的灰色稀释成浓稠度适中的灰色，用2号圆刷刻画大大小小的树枝。我未画线稿就直接进行了刻画，你可以先用软铅笔轻轻画出线稿，随后上色。我建议从树枝的根部开始刻画，笔刷上的颜料逐渐变少，使得树枝的颜色从根部开始逐渐向末梢变淡。

11
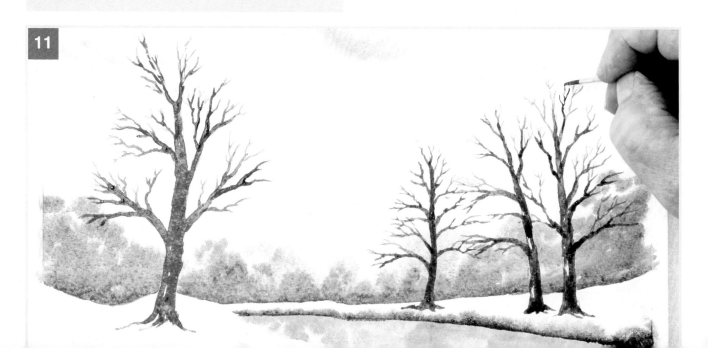

12 描绘右侧河岸上树木的倒影。先用2B铅笔按照镜面原理画出辅助线，然后用2号圆刷蘸取非常稀薄的深灰色，画出锯齿状的树木倒影。注意倒影的颜色要从靠近河岸的部分开始逐渐向下变淡。

13 描绘雪地上的人物。画出胡萝卜的形状并在顶端点一个小点来表现人物。你可以先在水彩纸片上练习一下，然后用2号圆刷蘸取浓稠的灰色，在左侧河岸上的小径上方画出两个人物。

14 洗净笔刷，蘸取非常稀薄的灰色循着左侧人物走过的小径添加一排小圆点，以表现人物留在雪地上的脚印。越靠近人物，脚印越密集；越靠近画面底部，脚印越稀疏，间距也越大。注意，脚印的大小也要有所变化，以增强画面的空间感。运用同样手法为右侧人物刻画脚印。完成后用吹风机将画面吹干。

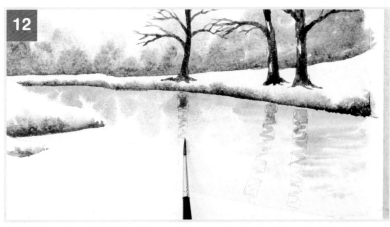

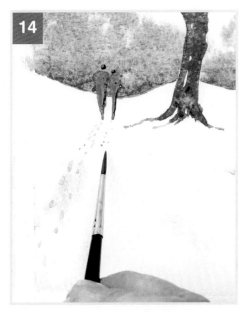

小贴士

如果人物在干透之后颜色变浅，可以用2号圆刷蘸取浓稠的深灰加深颜色。

15 用2号圆刷蘸取非常稀薄的灰色，在河岸凸出部分的尖端添加草丛。待画面干透后，用橡皮擦去所有铅笔痕迹。

小贴士

等画面干透之后你会发现，画面上较浅的灰色部分显现出些许金色。这是颜料发生轻微分离的结果，不过这也算是锦上添花——与生赭颜色类似的金色，为凛冽的雪景增添了一抹暖意。

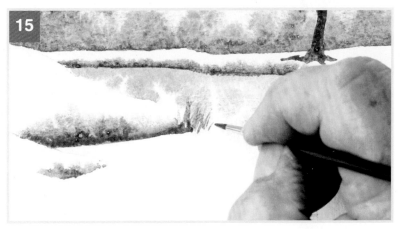

第42页为成品展示。
在下一个练习中，河流更小，树木的细节更多，同时画面的角度也更为复杂。

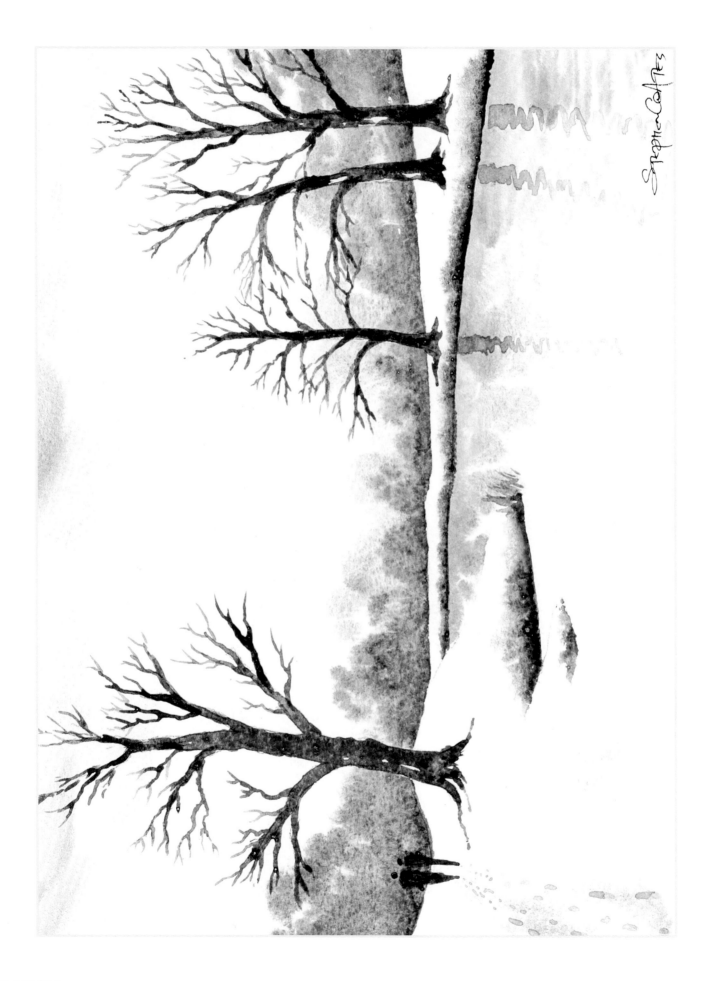

42

布拉泰河

你能从这个练习中学到：

· 如何描绘蜿蜒的河流
· 如何描绘简单的篱笆
· 如何画鸭子

1 准备调色盘。在调色盘三个独立的格子里挤入豌豆大小的浅红和生赭，以及芸豆大小的群青。先在群青中加一些清水稀释出较浓稠的群青，然后加入浅红，调出紫红。

2 用美纹纸胶带固定画纸并绘制线稿（可以依照第48页的成品，并根据第3页的说明转印线稿）。在距离画面底边的四分之一处画一条水平线。在这条水平线上画出远处的河岸，河岸稍微靠近画面中心的前景，河岸底边大约位于水平线以下的2毫米处。河岸的凸出部分是两棵树的位置所在。在河岸的凸出部分简单画出树木及其枝杈，同时画出左右两侧的河岸。画完后用橡皮擦去作为辅助的水平线。

3 用平刷先蘸取清水润湿天空部分，并稍微超过河岸边缘，然后蘸取少量的生赭，以宽大的笔触从天空底部开始朝中间上色。继续在天空外围添加笔触，确保河岸周围的颜色比较集中，且颜色在向天空内部延伸时逐渐变淡。完成此步骤后请勿清洗笔刷。

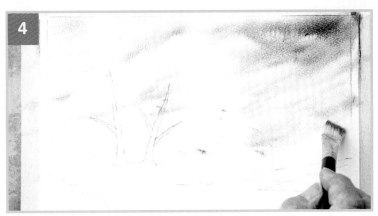

4 直接用平刷蘸取紫红，从画面的右上角开始向下添加倾斜的笔触，覆盖整个天空部分，且颜色自上而下逐渐变淡。可以通过轻轻转动手腕来控制平刷的笔触。在天空低处添加笔触时，轻轻提起平刷，使整个平刷只有刷头的一角接触画面，塑造出若隐若现的云层。完成此步骤后，用吹风机将画面吹干。

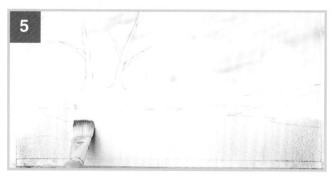

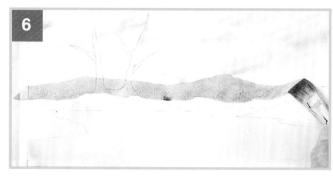

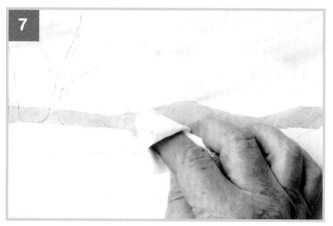

5 先用平刷润湿河面（不必担心覆盖河岸边缘），然后立即蘸取少许生赭从左到右、自上而下地扫过画面。接着立即蘸取紫红，从画面边缘开始向河面中心上色，以表现颜色较深的云层倒影。

6 在紫红中加入清水稀释出非常稀薄的紫红。用洗净的平刷饱蘸非常稀薄的靛蓝，为远处河岸之上的岬角上色。以顺畅的长笔触从左到右上色，并使其呈现起伏的状态。上色时请确保颜色覆盖住了铅笔线稿。完成后用吹风机将画面吹干。

7 待画面干透，用8号圆刷和厨房用纸以擦洗法吸取河岸顶部边缘的多余颜色。

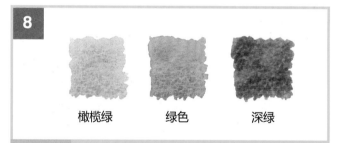

| 橄榄绿 | 绿色 | 深绿 |

小贴士

请记住：湿润的颜料具有"欺骗性"，并不能真实地显露出混合色的真实色调。所以，混色时请在身边常备一张水彩纸，以便测试出混合色的真实色调。

8 描绘河岸时需要重新调色。在调色盘的不同格子里分别挤入三粒芸豆大小的生赭和群青。在三粒生赭中加入不同量的清水，分别稀释出稀薄的、浓稠度适中的和浓稠的生赭。在稀薄的生赭中加入少量的群青，调出橄榄绿；在浓稠度适中的生赭中加入更多的群青，调出绿色；在浓稠的生赭中加入大量的群青，调出深绿。

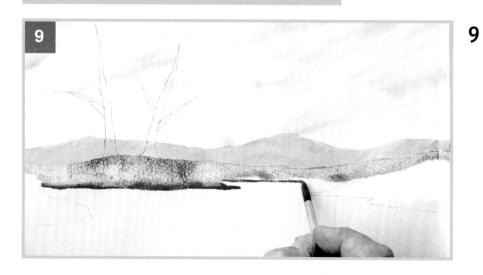

9 用8号圆刷蘸取非常稀薄的橄榄绿，尽可能快地为远处的河岸上色。从左到右地进行上色时，请用笔刷蘸取足够的颜料，以保证颜色的均匀。用笔刷立即蘸取一些绿色，沿着河岸顶部添加笔触，使其与橄榄绿混色。用刷头蘸取深绿，沿着河岸的底部边缘画一条线，同时用刷头将深绿斜着向上晕染至绿色部分，使两种颜色混色。等画面干透。

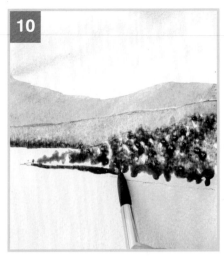

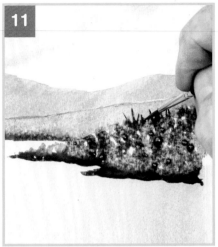

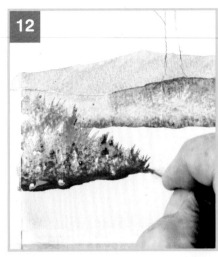

12 运用同样的手法描绘出左侧河岸。

13 用8号圆刷蘸取非常稀薄的橄榄绿，为远处的河岸描绘倒影。在河岸下方，轻轻地描绘出锯齿状的破碎倒影。立即蘸取少量的绿色，在河岸边缘的倒影部分点画，使两种颜色混色。

14 洗净笔刷蘸取绿色，重复上一个步骤，以密集的锯齿状笔触为前景的河岸刻画倒影。蘸取深绿在河岸边缘的倒影部分添加笔触。等画面干透。

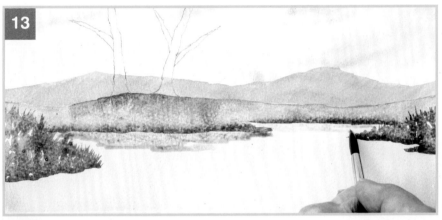

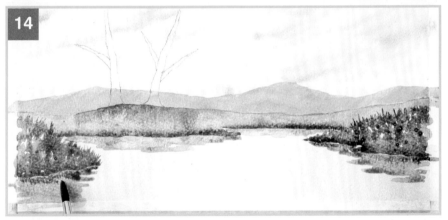

10 用8号圆刷蘸取绿色，在前景的右侧河岸上从左到右向下点画，同时在任意位置留下小的空隙。先用8号圆刷蘸取深绿在河岸的底色上点画，然后在河岸底边画一条深绿色的线，并且用刷头将底边的深绿向上晕染至绿色部分进行混色。

11 趁河岸的颜色未干，用2号圆刷的刷头在河岸顶部轻轻画出小草穗。笔触要短，以塑造出尖尖的草穗。

15 现在开始描绘树木。用笔刷蘸取一些群青放置在新的格子里，加入少量的浅红和少许清水调出浓稠的靛蓝。在新的格子里挤入些许生赭，在其中加入少量的浅红、群青和大量清水，调出稀薄的棕褐。用8号圆刷蘸取棕褐，自下而上地为其中一棵主要树木的树干上色。注意，树干的颜色需要调和得非常稀薄。

16 用2号圆刷立即蘸取浓稠的靛蓝，沿着树木的右侧边缘快速地向下添加笔触。靛蓝色笔触与棕褐混色，塑造出柔和的颜色过渡。

17 洗净2号圆刷，蘸取棕褐描绘较粗的树枝。立即蘸取靛蓝，自上而下为左侧树枝的右侧边缘上色，自下而上为右侧树枝的右侧边缘上色，以表现它们的阴影。

18 用2号圆刷蘸取一些靛蓝，在树干底部添加树根。运用同样手法描绘其他树木。

> **小贴士**
>
> 请让棕褐和靛蓝自然混色，不要干预混色的过程。

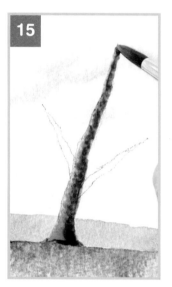 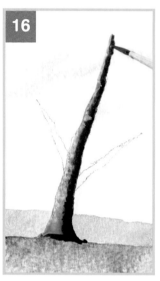 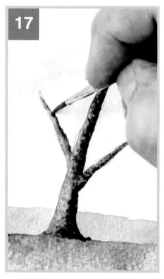 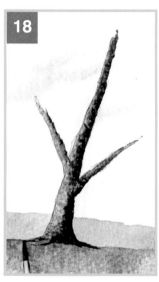

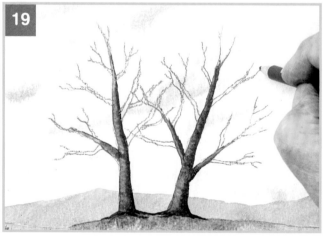

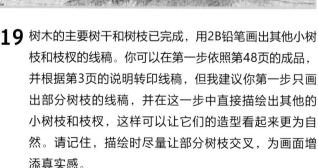

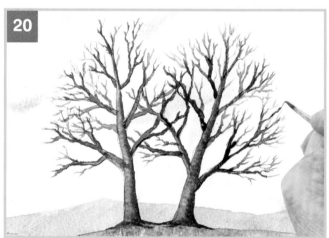

19 树木的主要树干和树枝已完成，用2B铅笔画出其他小树枝和枝杈的线稿。你可以在第一步依照第48页的成品，并根据第3页的说明转印线稿，但我建议你第一步只画出部分树枝的线稿，并在这一步中直接描绘出其他的小树枝和枝杈，这样可以让它们的造型看起来更为自然。请记住，描绘时尽量让部分树枝交叉，为画面增添真实感。

20 在靛蓝中加入少许清水，稀释出稀薄的靛蓝。用2号圆刷蘸取稀薄的靛蓝，按照第15、16步中的手法，先描绘一些较粗的树枝，然后再描绘剩下的树枝和枝杈。描绘时可以通过轻轻抖动笔刷，塑造出形状比较自然的树枝和枝杈。进行这一步骤时，为了防止手部蹭到画面上未干透的颜料，请将画面倒转过来再进行描绘，这样也有助于描绘出形状更自然的枝杈。

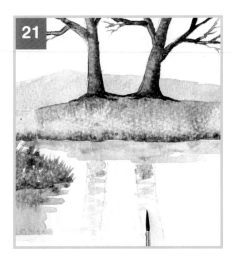

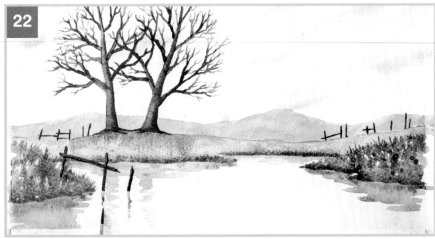

21 用铅笔按照树木的宽度在河面上画出辅助线，以便描绘树木的倒影。在棕褐中加入一些清水，使其更加稀薄。用2号圆刷蘸取稀薄的棕褐，在河岸的倒影下方描绘树木的倒影。从靠近河岸的部分开始添加实线，并逐渐向下添加锯齿状的线条，一直添加到画面底部。等画面干透。

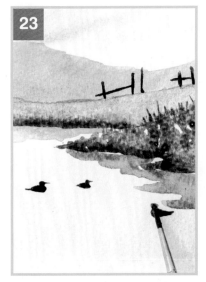

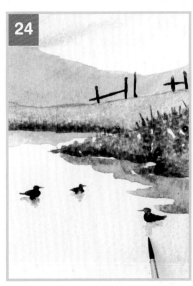

22 沿着远处河岸和前景左侧河岸的顶部，画出篱笆的线稿。请注意，在视觉上离观众较近的篱笆，应比较远的篱笆更加粗大。用2号圆刷蘸取浓稠的靛蓝为篱笆上色。画完篱笆后，在靛蓝中加入少量清水，稀释出稀薄的靛蓝，用笔刷蘸取稀薄的靛蓝，为篱笆刻画锯齿状的倒影。

23 鸭子的大体形状是侧放的一滴泪珠，用一个圆在泪珠顶部表示鸭头，在鸭头一侧轻画一条短细线表示鸭嘴。在河面右侧画出三只小鸭子，其中一只稍远。三只鸭子的大小应该有所不同，以表现出彼此间的距离，为画面增添空间感。

24 用笔刷蘸取稀薄的靛蓝，画出小鸭子的倒影。

25 用2号圆刷蘸取稀薄的靛蓝，在天空中画一只鸟（可参照第14页的第11步）。

第48页为成品展示。

在之前的练习中，我们已练习了简单的建筑画法，下个练习将着重展示小河上的拱桥画法。

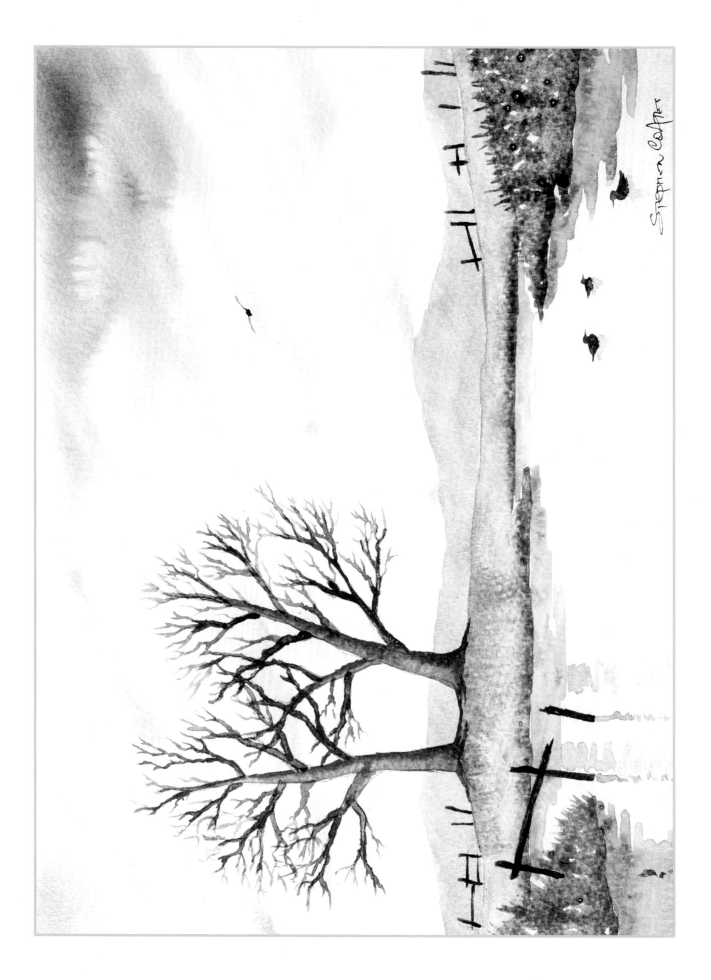

48

小河上的拱桥

你能从这个练习中学到：

- 如何塑造石造建筑上的纹理
- 如何刻画石块上的高光
- 如何描绘桥拱的倒影
- 如何描绘简单的白桦树

1 准备调色盘。在调色盘里挤入两粒芸豆大小的群青、一粒芸豆大小的浅红，以及一粒豌豆大小的生赭。在其中一粒群青中先加入少量的水，稀释出浓稠的群青，然后加入少许浅红，直到调出紫红。

2 用美纹纸胶带固定画纸并绘制线稿（可以依照第55页的成品，并根据第3页的说明转印线稿）。桥顶距离画面顶部9厘米，桥体高5厘米、宽8厘米。接着，画出桥拱底边和前景中的左右两侧河岸。不要忘记绘制桥拱下露出的远处河岸，并画出前景中的树和桥后的树。用平刷蘸取清水，从画面最顶端开始向下润湿画面，一直润湿到桥顶以下。用平刷蘸取少量的生赭，从桥顶开始朝天空顶部上色，颜色自下而上逐渐变淡。随后，立即蘸取群青，从画面顶部开始向下薄涂，一直涂到桥顶附近。

3 立即用8号圆刷蘸取少量浓稠的紫红，在湿润的天空底部边缘点画，点画时可以覆盖树干部分。自边缘向中间点画时，逐渐降低点画的高度，以表现远处树林若隐若现的轮廓。蘸取部分浓稠的紫红放置在新的格子里，在其中加入清水，直到稀释出稀薄的紫红。蘸取稀薄的紫红为桥拱内显露出的树木上色。

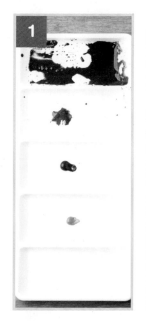

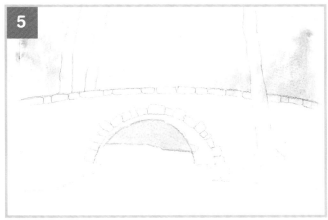

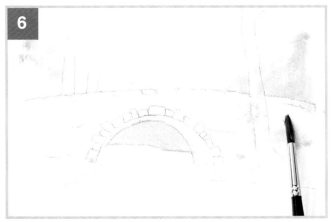

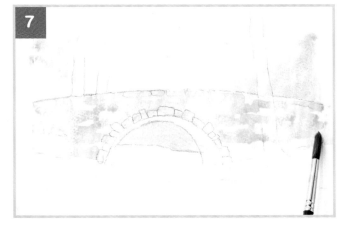

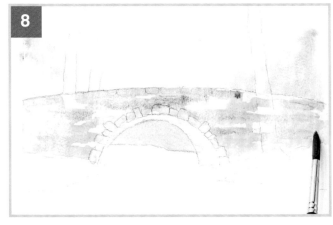

4 用平刷蘸取清水润湿整个河面。蘸取少量的生赭，自上而下、从左到右地为河面上色，上色过程中颜色逐渐变淡。蘸取更多的群青（比描绘天空时使用的群青更多），从画面底部开始自上而下地涂到生赭部分。酌情加深底部的群青，以表现视线之外的广阔天空。等画面干透。

5 用软铅笔画出桥面上的石头细节，只需画出顶部边缘和桥拱边缘的石头即可。石头的大小应有所变化，且边缘粗糙。请注意，桥拱的石头大多集中于高度较低的一侧。画完石头后，用洗净的湿润笔刷和厨房用纸以擦洗法吸取蔓延至桥顶的多余颜色。

6 用笔刷蘸取大量的生赭放置在新的格子里，在其中加水稀释成非常稀薄的生赭。用8号圆刷蘸取非常稀薄的生赭，从左到右地为拱桥上色。上色时，尽量减小圆刷与画面的角度，以利用圆刷侧面塑造出宽大、柔和的笔触。另外，可以适当留下一些小的空白，以塑造桥面的高光。等画面干透。

7 在非常稀薄的生赭中加入少许浅红，调出浅橘。用8号圆刷一次性蘸取大量浅橘，在整个桥面添加笔触，塑造出砖块般的纹理。添加时也请注意适当留白，以表现桥面的亮部和纹理。

8 立即蘸取稀薄的紫红，在湿润的橘色桥面添加短小的深色笔触，表现桥面上处在阴影下的石块。等画面干透。

9 在稀薄的紫红中加入更多的清水，稀释出非常稀薄的紫红。用8号圆刷蘸取非常稀薄的紫红，描绘出桥上颜色更深、更明显的石块。先描绘拱桥顶部边缘的石块，然后描绘桥拱周围和桥面上的石块。只需在桥面的任意位置添加少许石块即可，不必描绘太多。

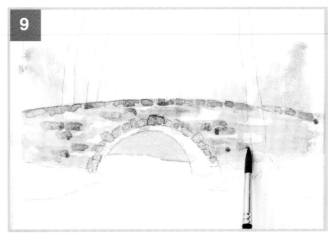

小贴士

描绘石块时，你的手部可能会接触画面以寻找支撑。所以合理安排的作画顺序至关重要，以避免手部在作画过程中蹭到未干的颜料。比如在画石块时，可以先从桥顶的石块开始画。

10 待画面干透后，用2号圆刷蘸取浓稠的紫红，在紫红色的石块周围添加一些缝隙。在桥面的任意石块周围添加缝隙，但不要添加太多，避免石块的细节过于琐碎。相比于仔细上色和刻画出精致的细节，随意上色和刻画少量细节更能为画面增添真实感。

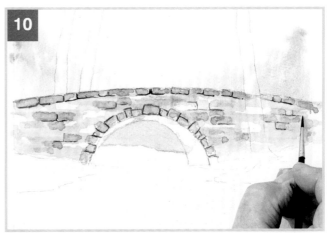

11 用8号圆刷蘸取一些浓稠的紫红，为桥拱的内侧上色。

12 在浅橘中加入少量的生赭和少许浅红，提高浅橘的浓稠度。用8号圆刷蘸取稀薄的浅橘，自上而下地在右侧河岸上点画，直到接近水面边缘。点画时请注意，尽量避免将树干部分全部覆盖。

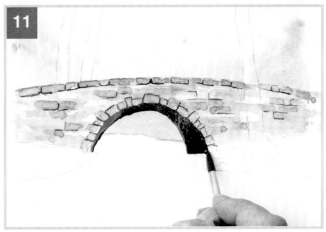

13 立即用刷头蘸取浓稠的紫红，先以较轻笔触在浅橘色的河岸顶部点画，然后朝底部添加较密集的紫红色笔触。用2号圆刷蘸取一些紫红，先沿右侧河岸的底边画一条线，然后蘸取生赭，将靠后的河岸边缘向桥拱下的河面延伸。

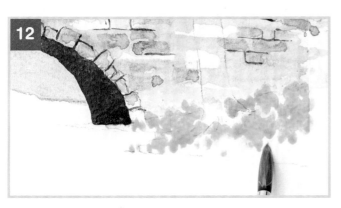

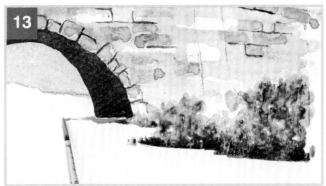

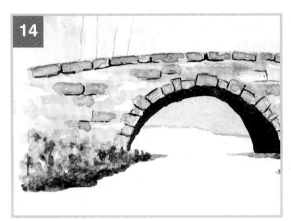

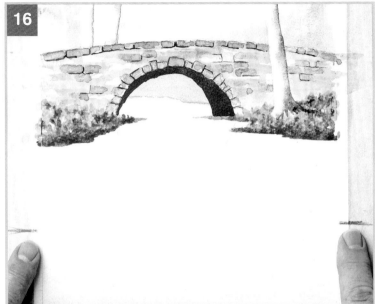

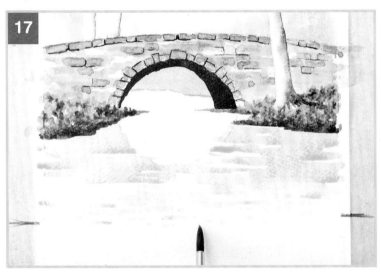

14 运用同样手法描绘左侧河岸。

15 用洗净的8号圆刷和厨房用纸以擦洗法吸取树木线稿内的多余颜色。请尽量吸取得彻底一些。描绘树干的过程，可以直接体现出水彩的特性。最好先画完一棵树再画另一棵。用笔刷蘸取部分浓稠的紫红放置到新的格子里，在其中加入少量的清水，直到调出浓稠度适中的紫红。用8号圆刷蘸取大量清水润湿树干部分，但需保持树干最右侧边缘的干燥。立即用刷头蘸取浓稠度适中的紫红，为树干干燥的右侧边缘上色，使树干的轮廓更加清晰。上色时要迅速，并确保颜料与树干湿润部分的边缘重叠。树干右侧的紫红色颜料会晕染到左侧的清水中，塑造出自然的树干。在此晕染过程中，请勿另外添加颜料，影响了应有的效果。

16 用2B铅笔在河面画出拱桥倒影的线稿，这个线稿可以帮助你在描绘桥身的倒影时，将桥拱的部分空出。在离桥底大约8厘米处的两侧美纹纸胶带上，画上两个标记，以此标记桥身倒影的长度。

17 用8号圆刷蘸取稀薄的浅橘，依据铅笔标记，在河面添加锯齿状的水平笔触，以表现桥身倒影。靠近桥面的倒影部分笔触比较密集，向外围和河面底部延伸时，笔触逐渐变得破碎，颜色也逐渐变淡。当靠近胶带上的铅笔标记时，笔触变得更细、更稀疏，直到完全消失。完成此步骤后，用吹风机将画面吹干。

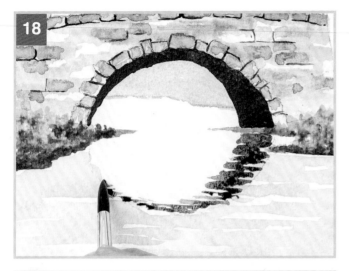

18 在拱桥倒影的线稿上再画一条拱形线条，它们组合起来形成了桥拱的内侧倒影。为了体现镜面效果，内侧倒影的右侧应比左侧更宽。在浓稠的紫红中加入少量的清水，调出浓稠度适中的紫红，用8号圆刷蘸取紫红，以短小的锯齿状笔触画出内侧倒影。完成此步骤后，用吹风机将画面吹干。

19 现在描绘河面的树木倒影。根据树木在河岸上的位置和顶部边缘，用尺子在美纹纸胶带上画出平行线作为辅助，画出树干在河面的倒影线稿。请注意，左侧的树木倒影只需画出部分即可，因为它们位于桥的后面，另一部分被遮住了。而右侧树木在桥的前面，所以需要画出完整倒影。

20 用8号圆刷蘸取非常稀薄的紫红，根据辅助线稿自上而下添加锯齿状笔触，笔触越来越细直到消失。由于左侧树木位于桥的后面，所以它们的倒影比右侧树木更加细碎、稀疏。先用吹风机将画面彻底吹干，然后用铅笔擦去辅助线与线稿痕迹。

21 在前景的水面上画一些石头，使其零散地分布在水面左侧。注意石头大小应有所变化。

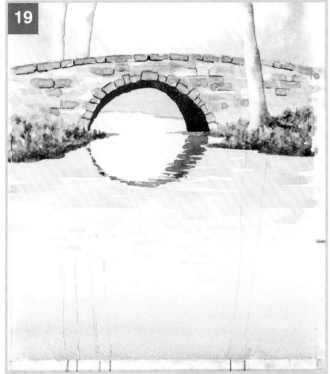

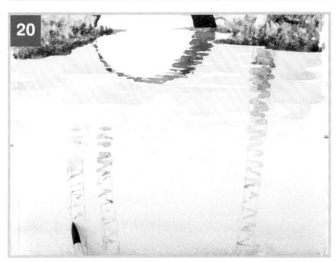

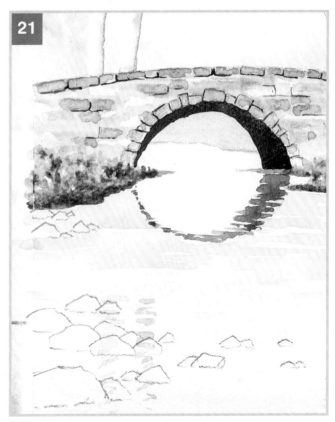

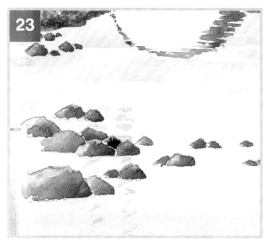

22 由于画面左侧的景物颜色比较浅（比如左侧树木的倒影颜色），石块左侧的颜色也需相应变浅。用8号圆刷蘸取非常稀薄的紫红，为石头上色（a）。立即蘸取一些浓稠的紫红，在石头的右下角点画并混色（b）。用厨房用纸吸取石头左上角的湿润颜料，擦除少量颜色（c），用这种方法塑造石头的高光部分。

23 运用同样手法，描绘分布在大石头周围的部分石头，完成后用吹风机吹干。用浓稠的紫红为剩下的另一半石头完全上色，并填补石头之间的缝隙。

24 用2号圆刷蘸取一些非常稀薄的紫红，刻画石头的锯齿状倒影。用8号圆刷的刷头（参考右图中的做法）为较大的石头刻画倒影。

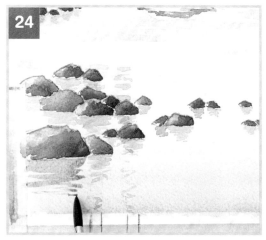

25 在树干上添加一些树枝。用2号圆刷蘸取浓稠度适中的紫红描绘树枝。将画面倒转过来进行描绘会更加方便。在树干上添加交错、弯曲的短线和点，以塑造白桦树的纹理。不必添加太多纹理——毕竟"物以稀为贵"。在远处画两只鸟，画作就完成了（鸟的轮廓可参考对页图的成品）。

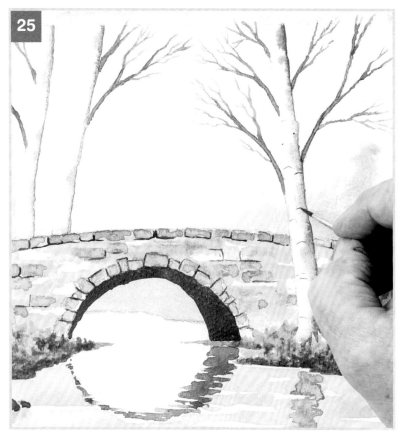

对页图为成品展示。

接下来的一个练习综合了本书所有的水彩技巧，描绘了比较有代表性的田园风景——沼泽河边的风车。

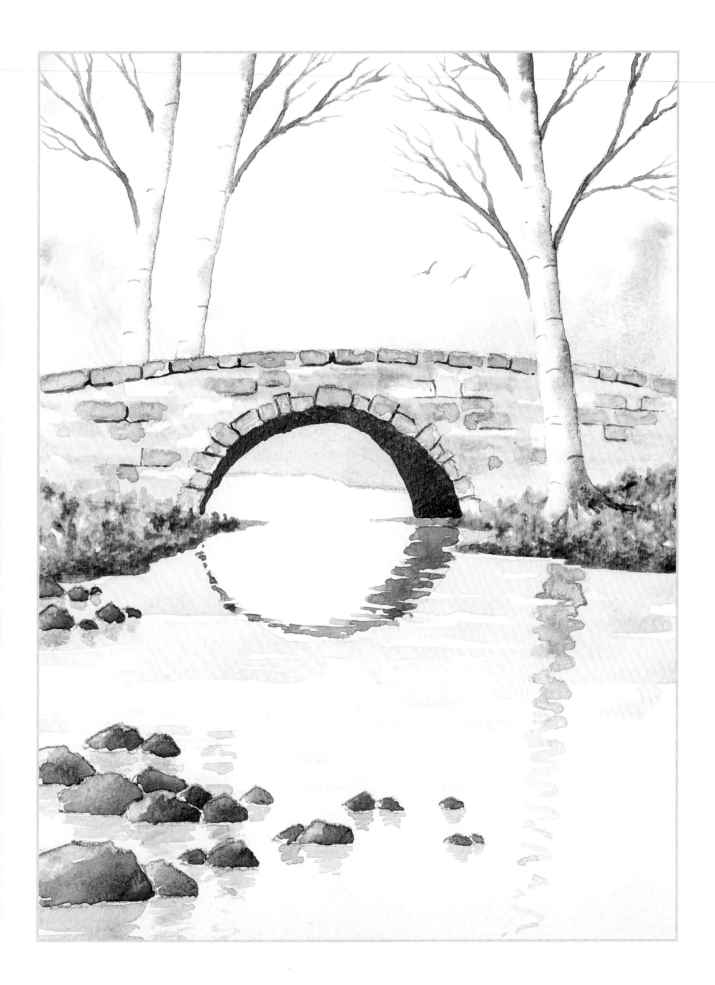

布罗格雷夫风车磨坊

你能从这个练习中学到：

· 如何塑造出场景中的空间透视

· 如何描绘水面涟漪

· 如何描绘细节较多的建筑物

· 如何进行大量混色

1 准备调色盘。在调色盘里挤入芸豆大小的生赭和群青（稍后会调出复杂的混合色）。

2 用美纹纸胶带固定画纸并绘制线稿（可以依照第63页的成品，并根据第3页的说明转印线稿）。在离画面底边大约三分之一处画一条地平线。标记出画面的消失点，消失点应为河流与水平线的交汇点，距离画面右侧边缘约8厘米。从消失点开始分别向两侧画出不规则的波浪线，以表现两侧的河岸边缘。根据河岸边缘与水平线的高度，在左侧河岸画出三条起伏的沼泽边缘，以表现坐落在一起的三片沼泽，越靠近消失点的沼泽面积越小。绘制完线稿后，用湿润的平刷润湿天空部分，并稍微超过水平线。用平刷蘸取少量的生赭，随意地斜着薄涂在整个天空部分，塑造出与奶油颜色类似的云层。

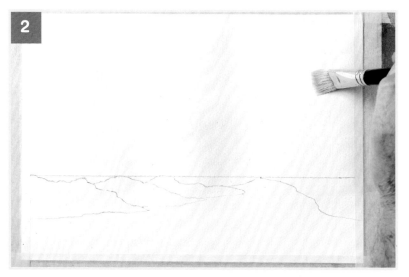

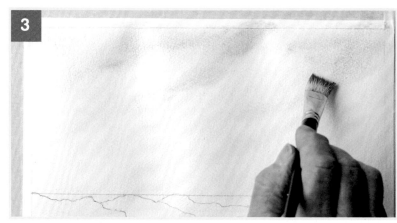

水彩小技巧

消失点在透视概念中至关重要。之所以叫消失点，是因为通过这个点之后，画面中的景色在无限延伸的远方逐渐消失。

3 趁画面还未干透，在两分钟之内完成天空的描绘。用平刷蘸取少量的群青，以短小的笔触从天空顶部开始斜着向下点画。笔触不必过于密集，可隐约显露出天空的底色。蘸取更多的群青加深天空顶部的颜色。

4 用洗净的平刷润湿河面，笔触覆盖河岸边缘也没关系。用笔刷蘸取少量的生赭，从河流的消失点开始，自上而下、自左至右地为河面上色。完成此步骤后请勿清洗笔刷。蘸取少量的群青，从河面底部开始向上薄涂，一直涂到河面顶端的生赭。

5 趁画面未干，用2号圆刷蘸取少量的群青，从河面边缘开始朝河面中间添加细长的笔触，表现出正在流动的河水。

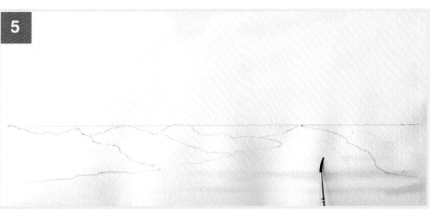

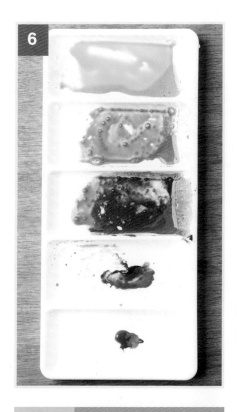

小贴士

你可以随时参照第8页展示的混合色进行调色，调色时请同时加入少量的清水和颜料，并坚持先在水彩纸片上试色，以确保调出颜色与浓稠度正确的混合色。

6 趁画面未干，调出新的混合色。在调色盘中新挤入两粒芸豆大小的生赭，分别挤在不同的格子里，再将一粒芸豆大小的浅红挤到新的格子里。在第一步挤出的生赭中加入清水，稀释出非常稀薄的颜色，然后加入少量的群青，直到调出稀薄的橄榄绿。在第一粒生赭中加入少量的清水，稀释出浓稠度适中的颜色，然后在其中加入群青，直到调出深绿。洗净笔刷，在第二粒生赭中加入少量的清水，稀释出浓稠的生赭，然后加入浅红，直到调出深橘。在深橘中加入少量的群青，直到调出浓稠的灰色。

小贴士

颜色的不同浓稠度除了有不同的色调这一特质外，还可以防止颜色间的过渡混色。

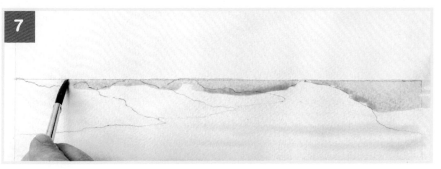

7 用8号圆刷蘸取少量非常稀薄的橄榄绿，在远处水平线以下的草地部分薄涂，笔触可以覆盖下面的沼泽边缘。等画面干透。

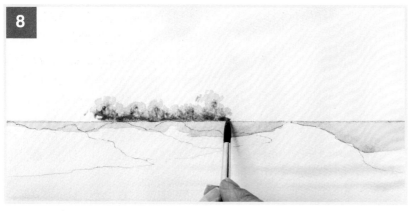

8 用笔刷分别蘸取稀薄的橄榄绿与深绿，在离画面左侧边缘约8厘米的水平线上，运用湿画法描绘远处的一排树林。描绘时，用8号圆刷先蘸取非常稀薄的橄榄绿点画，再蘸取深绿叠涂混色。

9 如果先用橄榄绿直接画出很长的一排树林，那么在叠涂深绿之前，橄榄绿底色有可能就干透了，达不到湿画的效果。所以最好分两到三个步骤来描绘这排远处的树林（如图所示）。具体做法是，简单清洗笔刷，先根据第八步画出一部分树林，然后重复第八步，画出另一部分树林。

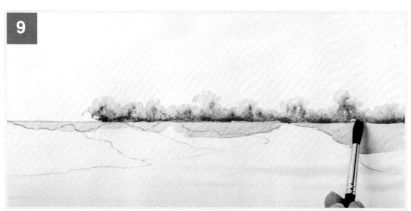

小贴士

如果深绿沿着水平线往下渗透，可以先用厨房用纸吸取8号圆刷上的水分，然后用8号圆刷的刷头吸取画面中多余的颜色。

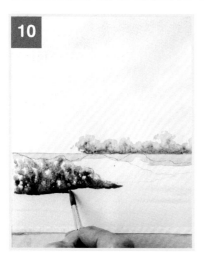 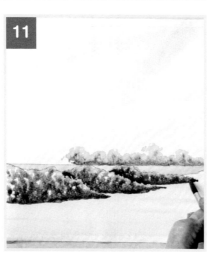

10 描绘河边沼泽上的草丛时，需要运用前两个步骤中画树林的手法。草丛与树林都是点画出来的，只不过颜色不一样。用8号圆刷饱蘸稀薄的橄榄绿，先点画出最左侧沼泽上的草丛。从沼泽的顶部边缘开始朝下点画，一直画到离河边2厘米的地方。留下小的空白以表现高光。立即蘸取深绿，从沼泽中间开始朝下点画。蘸取一些灰色，在沼泽的顶部边缘稍微点画，朝下点画时逐渐增强密度。接着，在河岸的底部边缘画一条灰色的线。完成此步骤后，用吹风机将画面吹干。

11 运用同样手法描绘出另外两片沼泽，它们之间唯一的不同点在于，后面两片沼泽是沿着前面沼泽的顶部边缘描绘出来的，这有助于你确定沼泽的轮廓。用吹风机将画面吹干。

小贴士

朝着一个方向描绘沼泽，有助于使沼泽的三种颜色混合得更加顺利。

水彩小技巧

相比于水平线上颜色较浅、较柔和的树林和草地，颜色更深、更强烈的前景景物在视觉上离观众更近。这就是空间透视。

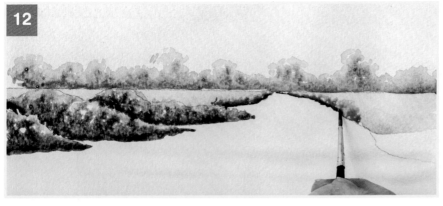

12 用2号圆刷蘸取少许橄榄绿，先沿着两侧河岸的边缘点画，然后蘸取深绿在橄榄绿上点画，再点缀以少许灰色。接着，在河岸底部边缘画一条灰色的线。

13 重复第十步，用8号圆刷蘸取橄榄绿、深绿和灰色描绘出最右侧的沼泽。

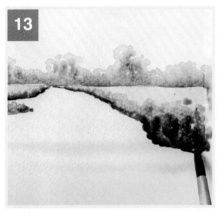
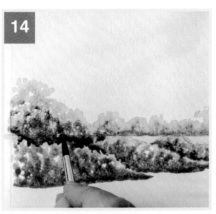

14 用8号圆刷描绘水平线最左侧的树林，其手法类似于第十、十一和十三步中运用的手法。但是点画最左侧树林时需要用到更多的深绿，以表现树林的枝叶，而沼泽的颜色更接近于"土色"。在树林底部添加大量灰色，以突显前方沼泽的轮廓。等画面干透。

15 用8号圆刷蘸取浓稠度适中的深绿，沿着河流的左侧边缘向上画出浮动的绿色线条，一直画到第三片沼泽的边缘，以表现沼泽的倒影。靠近河岸的倒影颜色比较密集，向远处延伸的倒影比较破碎，并呈现锯齿状，表现出河水在缓缓流动。

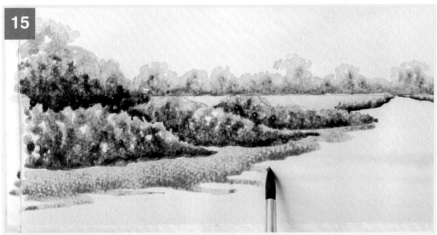

16 趁画面未干，用8号圆刷蘸取灰色，沿河岸边缘画一条波动的线。灰色的线会与深绿色的倒影自然混色。

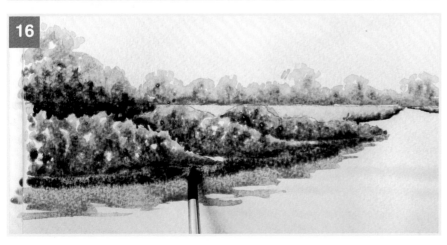

17 立即用2号圆刷蘸取灰色，在河岸边缘的灰色线条上轻轻添加短笔触，加深颜色。

18 将洗净的2号圆刷蘸取深绿，在左侧河岸倒影的边缘添加小波浪线。越靠近消失点的波浪线越短，以增强画面的立体感。

19 待河岸边波动的灰色线条干透，用灰色加深这条线的颜色。灰色会逐渐渗透到倒影的颜色中。

20 运用同样的手法描绘右侧河岸的倒影。这次使用2号圆刷完成描绘，因为相比于左侧河岸的倒影，右侧河岸的倒影更细小，因此需要用小号笔刷进行描绘。等画面干透。

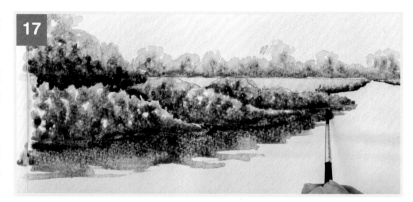

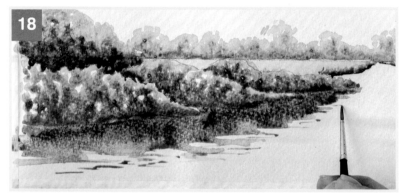

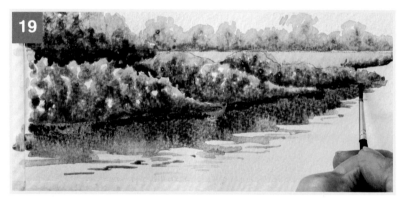

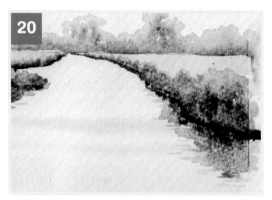

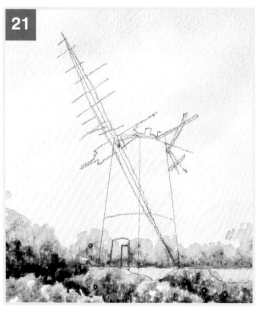

21 描绘左侧河岸上的风车磨坊。如果你的绘画技术不够娴熟，我建议你先依照第63页的成品，并根据第3页的说明，用2B铅笔转印线稿。请注意下笔不要过于用力，以免难以用橡皮清除干净。在距离画面左侧边缘的10厘米处画一条6厘米长的中心线，使其刚好位于第二和第三片沼泽的顶部上方。磨坊底部宽4厘米，顶部宽2.5厘米。在中心线两侧画出两条对称的直线，在顶部画一条曲线将三条直线连接起来，在离底部2.5厘米处也画一条曲线与三条直线相交。现在刻画细节。在中心线的左侧画一个狭窄的门，然后在门内画一个颠倒的"L"表现门的里侧。用尺子在磨坊左侧画一条倾斜的直线，以表现破旧的风车帆板。帆板中心位于磨坊的左上角。在磨坊后面画一块废弃的帆板，以及帆板上的转轴。

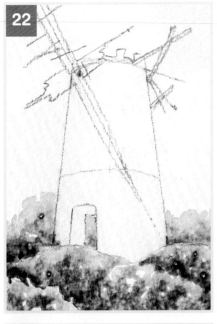

22 用8号圆刷和厨房用纸以擦洗法吸取覆盖在风车磨坊上的多余颜色。注意，不要将线稿痕迹擦除，并保留门里侧的颜色。

23 洗净调色盘，在不同的格子里挤入两粒芸豆大小的生赭，一粒豌豆大小的浅红与群青。在第一粒生赭中加入清水稀释出稀薄的生赭，然后加入少量的浅红直到调出深橘。在第二粒生赭中加入清水稀释，然后加入浅红调出深橘，在深橘中加入群青直到调出灰色。

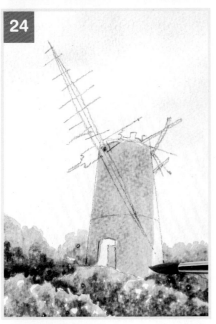

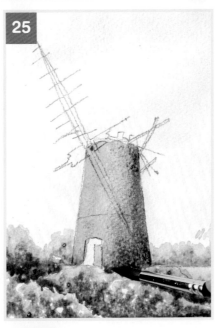

24 用8号圆刷蘸取深橘，侧拿笔刷，以长笔触从左到右为磨坊上色，门的部分留白。完成此步骤后请勿清洗笔刷。

25 立即用笔刷蘸取灰色，先沿着磨坊的右侧边缘画一条线，然后从边缘开始，朝着磨坊的中间部分上下来回地掠过磨坊，只掠过右半部分即可。洗净笔刷，用旧抹布或其他布料吸取笔刷上的多余水分，用较湿润的笔刷在磨坊两种颜色的交界处混色（请参见第11页的"薄涂和点画"技巧）。等画面干透。

26 根据磨坊风车的线稿轮廓画出其倒影。请注意，由于磨坊风车位于沼泽之后，所以其倒影应位于绿色倒影的下方。用8号圆刷蘸取深橘，在绿色倒影的下方添加水平的锯齿形笔触，且笔触逐渐消失在画面底部。笔触之间留有空隙，隐约显露出河面原本的颜色，以表现涟漪。

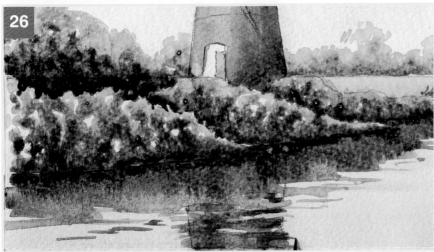

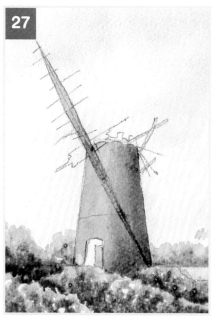

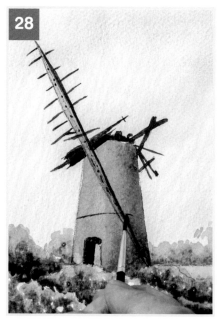

27 用笔刷蘸取部分浓稠的灰色放置到新的格子中，在其中加入大量清水直到稀释出非常稀薄的灰色。用2号圆刷蘸取灰色为磨坊正面的帆板上色。用吹风机将画面吹干。

28 用同一笔刷蘸取浓稠的灰色为磨坊刻画细节。在破旧帆板的右侧边缘画出灰色的线，表现出阴影。为所有的转轴和左右两侧的破旧帆板上色，然后沿着帆板的中心线画点，以表现钉孔。画出磨坊背后剩下的破旧帆板以及磨坊顶部。接着，加深门的左侧部分，然后穿过磨坊中间画一条稍微有些弯曲的线，以暗示磨坊是柱形的。

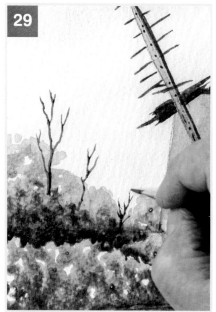

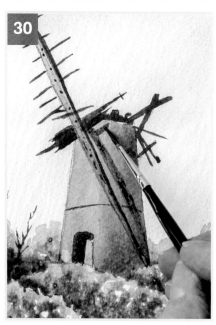

29 在浓稠的灰色中加入少量的清水，稀释出浓稠度适中的灰色，用2号圆刷在水平线最左侧的树林里画出三根小树枝，树枝从树林中向外伸展，从根部到末梢逐渐变细。运用之前练习中刻画树枝的手法，用弯弯曲曲的线条来表现树枝的造型和特点。

30 用同一笔刷蘸取同一颜色，刻画帆板在磨坊正面投下的影子，影子的形状、大小与帆板实体应有所区别。请注意影子与帆板之间应留有空隙。在磨坊顶部，画出与长帆板交叉的右侧破碎帆板的影子。

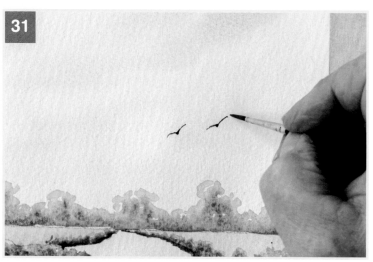

31 用2号圆刷蘸取浓稠度适中的灰色，在画面的右侧画上两只鸟儿。鸟儿掠过右侧河岸，慢慢向远方飞去。

对页图为成品展示。
将最后一幅作品与第一幅作品进行对比，看看你取得了多大的进步！

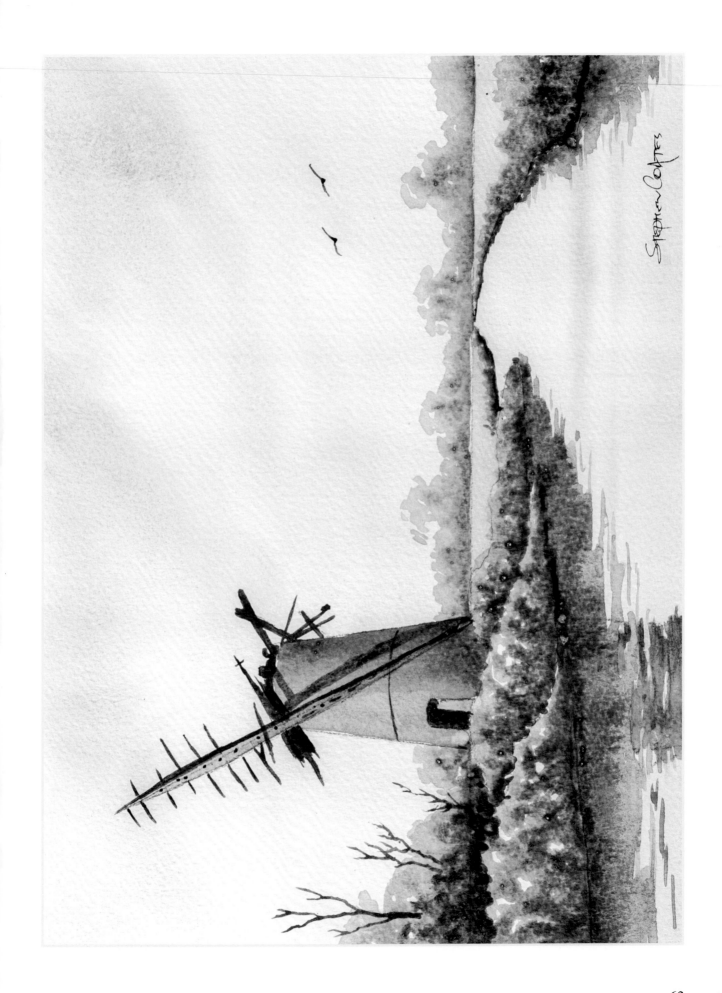

用 3 种颜色画水景 /（英）斯蒂芬·科茨著；闫佳琳译 . —— 上海：上海书画出版社，2020.7
西方绘画技法经典教程
ISBN 978-7-5479-2428-0

Ⅰ . ①用… Ⅱ . ①斯… ②闫… Ⅲ . ①水彩画－风景画－绘画技法－教材 Ⅳ . ① J215

中国版本图书馆 CIP 数据核字 (2020) 第 122064 号

合同登记号：图字：09-2020-720

西方绘画技法经典教程
用 3 种颜色画水景

著　者	【英】斯蒂芬·科茨	
译　者	闫佳琳	

策　划	王　彬　黄坤峰	
责任编辑	朱孔芬	
审　读	雍　琦	
技术编辑	包赛明	
文字编辑	钱吉苓	
装帧设计	树实文化	
统　筹	周　歆	

出版发行	上海世纪出版集团 上海书画出版社
地　址	上海市延安西路 593 号　200050
网　址	www.ewen.co www.shshuhua.com
E - mail	shcpph@163.com
印　刷	浙江新华印刷技术有限公司
经　销	各地新华书店
开　本	889×1194　1/16
印　张	4
版　次	2020 年 7 月第 1 版　2020 年 7 月第 1 次印刷
印　数	0,001-4,300

书　号	ISBN 978-7-5479-2428-0
定　价	40.00 元

若有印刷、装订质量问题，请与承印厂联系